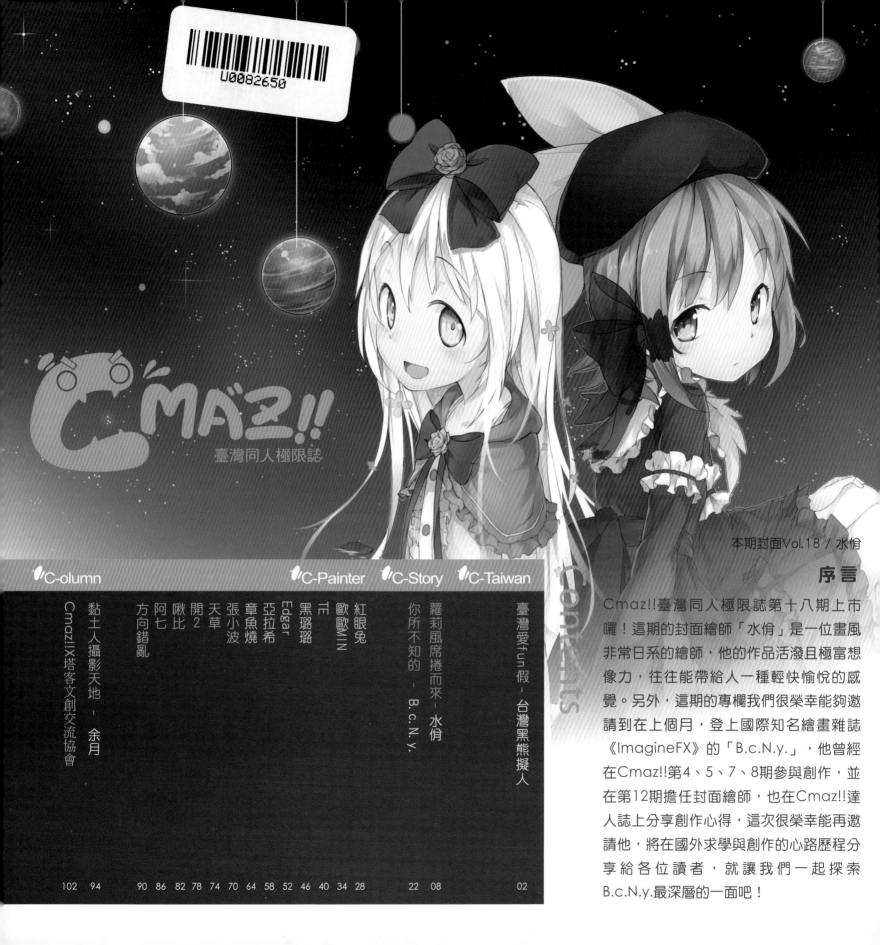

CMAろ!!
臺灣同人極限誌

本期封面Vol.18 / 水佾

Contents

序言

Cmaz!!臺灣同人極限誌第十八期上市囉！這期的封面繪師「水佾」是一位畫風非常日系的繪師，他的作品活潑且極富想像力，往往能帶給人一種輕快愉悅的感覺。另外，這期的專欄我們很榮幸能夠邀請到在上個月，登上國際知名繪畫雜誌《ImagineFX》的「B.c.N.y.」，他曾經在Cmaz!!第4、5、7、8期參與創作，並在第12期擔任封面繪師，也在Cmaz!!達人誌上分享創作心得，這次很榮幸能再邀請他，將在國外求學與創作的心路歷程分享給各位讀者，就讓我們一起探索B.c.N.y.最深層的一面吧！

台灣黑熊 V 擬人化

「擬人化」一詞在近年來的 ACG 界相當受到歡迎，在過去，Cmaz 也嘗試過各種不同的擬人化主題繪，舉凡節慶、天氣、食物⋯等等。這次的主題，則是以台灣特有的保育類動物 -- 台灣黑熊為主軸，先前曾經因為小熊貓「圓仔」炫風，而備受國人矚目與關心，其實台灣黑熊也有相當大的魅力。這次便邀請各位繪師，將台灣黑熊擬人化，希望讓讀者看完之後，不但可以更深入了解台灣黑熊，也能欣賞擬人化之後可愛的感覺，就讓我們來欣賞這些創作吧！

內文

「臺灣黑熊」是臺灣特有的亞洲黑熊亞種，胸前的 V 字型斑紋是亞洲黑熊共有的特徵。台灣黑熊目前現存族群數量不多，出沒於台灣中央山脈海拔 1000 公尺 -3500 公尺的山區，活動範圍可達 50 平方公里。早在 1932 年日本探險家堀川安市所著的《台灣哺乳動物圖說》中，就已經出現台灣黑熊的圖版。由於近幾十年大量的土地開發導致棲息地喪失，臺灣黑熊的數量在下降中。在 1989 年依照臺灣《野生動物保育法》，台灣黑熊被列為瀕危。2001 年台灣黑熊被選為臺灣最具代表性的野生動物。

特徵

臺灣黑熊極為強壯，體長 120-170 公分，肩高 60-70 公分，最重可逾 200 公斤。牠的頭呈圓形、頸部短、眼睛小、吻部很長。牠的頭約 26-35 公分長，頭圍約 40-60 公分。耳長 8-12 公分，牠的吻部形狀像狗，因此許多人習慣稱呼牠為「狗熊」。牠的尾巴短，通常不到 10 公分。身體覆蓋著粗、濃密而具有光澤的黑毛，在頸部的毛可以超過 10 公分長。牠的頸部末端是白色的，在胸口有黃色或白色毛呈 V 字型、或是弦月的形狀，因此英文中也有「月熊」（Moon Bear）的稱呼。

繪師 Nacha Una

本來心中想畫熊大叔，但畫一畫還是覺得少女比較好，造型部分覺得斗篷式大衣跟熊體型像似，白色圍巾就是熊的 V 字，還有台灣黑熊其實是喜歡吃素，所以畫了很多水果。

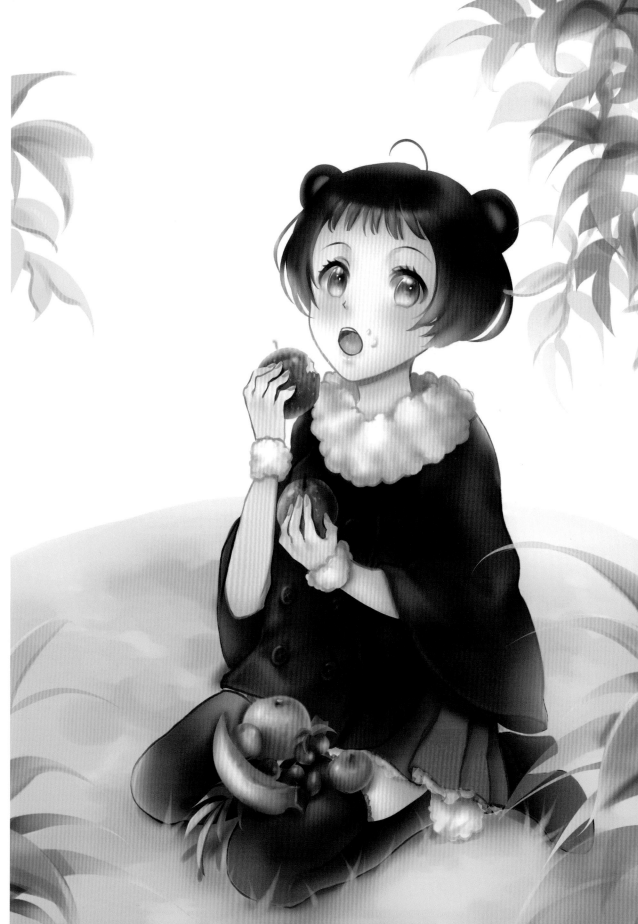

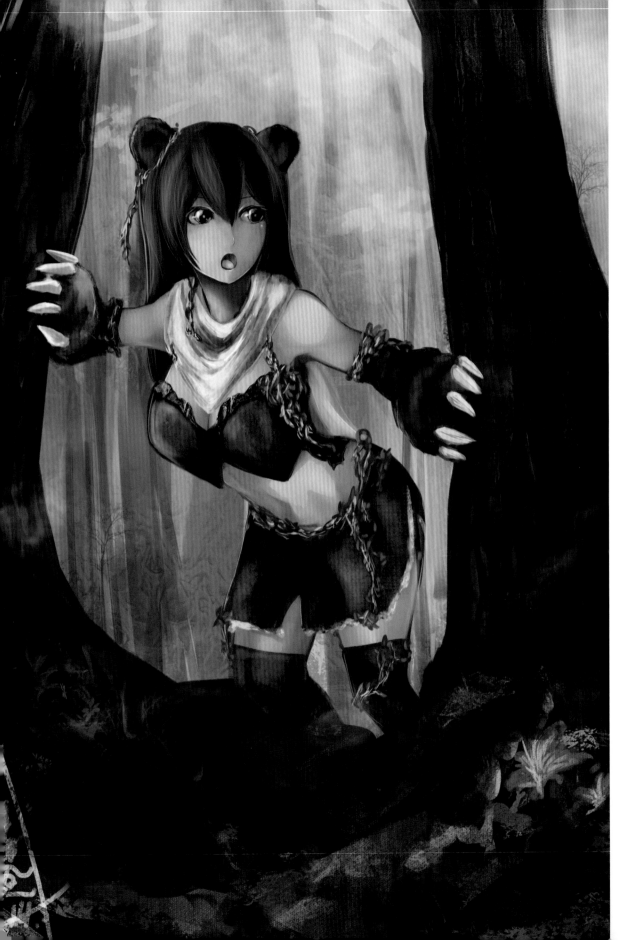

繪師 熊之人

很高興參考本次的主題繪，因為本身也有熊屬性 (?)，所以看到 Cmaz!! 開了主題繪當下就馬上想參加，而且最近大家都在關心熊貓，台灣黑熊也是很可愛的，數量又少，大家請多關心一下 XD。

創作時剛好卡到工作跟私事QQ"
而且想怎樣才能畫得讓人覺得可愛的部份讓我遇上了瓶頸～

生活與行為

臺灣黑熊是雜食性動物，雖然牠們吃昆蟲、小動物、甚至腐肉，但牠主要的食物是植物，主要吃葉子、花苞、水果、植物的根。玉山國家公園所記錄的黑熊食物包括春天喜好肉質多的水果、夏天吃軟而醣類多的植物、秋冬則吃富含脂肪櫟樹的果實、胡桃。除了交配期需要照顧幼熊之外，牠們是獨居的，活動力強。

與溫帶地區的亞洲黑熊不同，台灣黑熊不冬眠，牠們一天中平均有54-57%的時間在活動，夏天和秋冬會高達60%，春天約47%。春夏季的活動時間主要在白天，秋冬當櫟樹的果實多的時候，則夜間活動會增多。

臺灣黑熊不僅會爬樹，也會游泳，牠們也許看來笨拙，但牠們奔跑的速度每小時達30-40公里，可以輕易超過人類。

即便黑熊可能具有攻擊性，但牠們極少在沒有原因的情況下攻擊人類。牠們被人類獵捕的歷史很長，也具有敏銳的嗅覺和聽覺，黑熊通常會儘可能避開人類。因為臺灣黑熊非常稀少，現在野外已經很難發現。在有限的目擊記錄中，黑熊會撤離與人類相遇的現場。如果在野外碰見黑熊，最好的辦法是保持安靜和沉著的離開。維持距離而不干擾黑熊，對人與熊來說都是最好的策略。

繁殖

臺灣黑熊是獨居動物，除了母熊在哺育幼熊的時期外，牠們沒有固定的居所。牠們的交配期很短，公熊尾隨母熊幾天，交配後牠們就各自回到獨居生活。母熊在3-4歲時發展到性成熟，公熊則在4-5歲，通常比母熊晚一年。交配期通常在六到八月，懷孕期則有6-7個月。因此小熊通常在12月到隔年二月間出生。

母熊每胎會生1-3隻小熊，並餵養幼熊約6個月，幼熊會跟隨母熊約兩年，直到下一次動情週期來它會驅離小熊。這形成台灣黑熊約兩年的繁殖週期。

（CITES）的附錄1，禁止國際間對這個物種任何產品與任何形式的交易，臺灣黑熊也列入世界自然保護聯盟的《IUCN紅色名錄》宣告這個物種已經很容易絕種。

以上資料來源：維基百科

瀕危的物種

從1998到2000年共有15隻玉山國家公園的臺灣黑熊被裝上無線電項圈，目擊黑熊的事件非常少，沒有證據證明尚有多少隻臺灣黑熊存在。

從1989年開始臺灣黑熊就正式被列入保護動物。但盜獵可能沒有因此禁絕，對台灣黑熊的危害依然存在。當年捕捉到的15隻黑熊中，由於盜獵陷阱有8隻喪失了腳趾或是腳掌。

從1989年起，臺灣黑熊依台灣《文化資產保存法》列入瀕危動物，在國際上這個物種列入《瀕臨絕種野生動植物國際貿易公約》

台灣黑熊	族群數量	大貓熊
200~600隻	族群數量	2000隻
瀕臨絕種動物（台灣一級保育類）	保育等級	瀕臨絕種動物（中國國家一級保育）
台灣	分布	中國四川、甘肅及陝西省
冬季時全身皮毛粗黑，夏季轉為棕褐色；胸前V字白色斑紋為最大特色	特徵	黑白兩色:耳朵、眼斑、鼻頭、肩背部和四肢為黑色，其餘部位為白色

以上資料來源：台灣黑熊保育協會

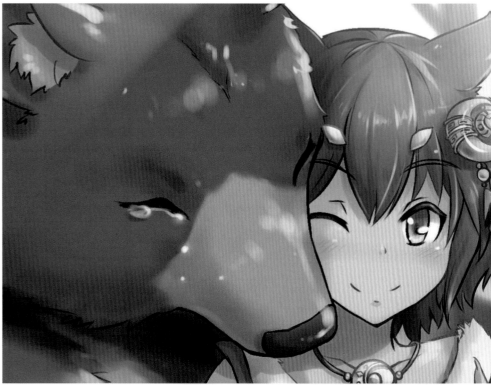

繪師 九夜貓

微風中，國旗飄揚。近鄉情怯的台灣黑熊，與幻化成人的另一半互相擁抱，台灣是我們的故鄉，我們要相親相愛，共同守護這片土地喔！

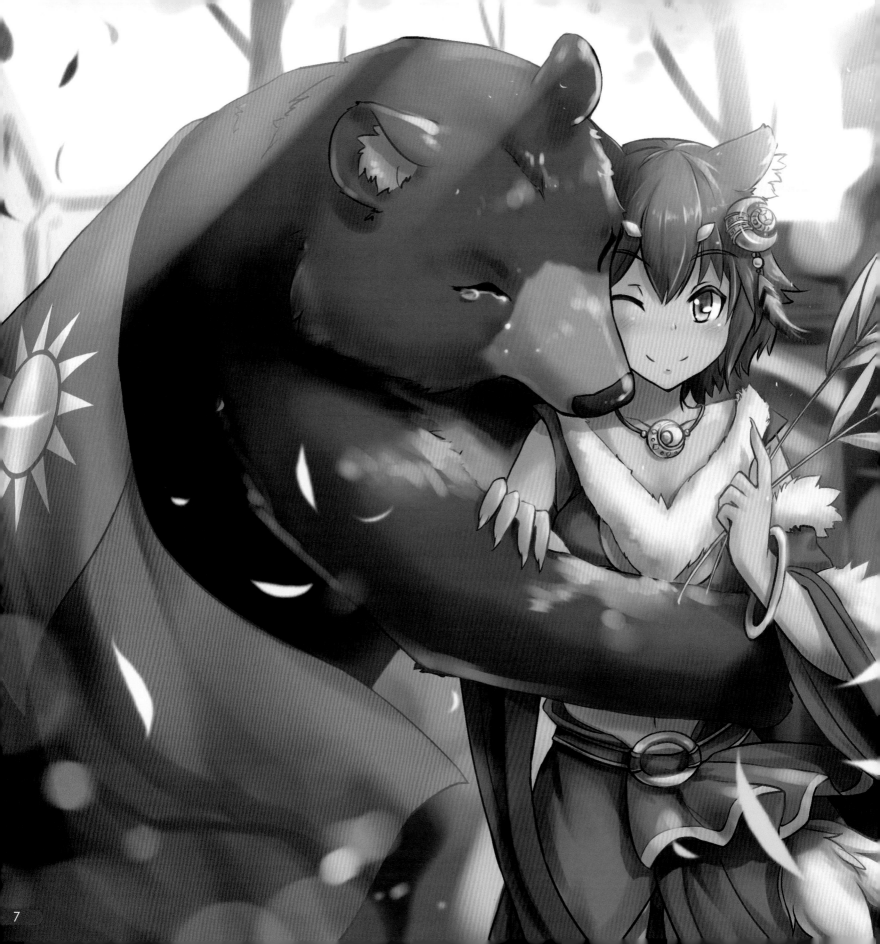

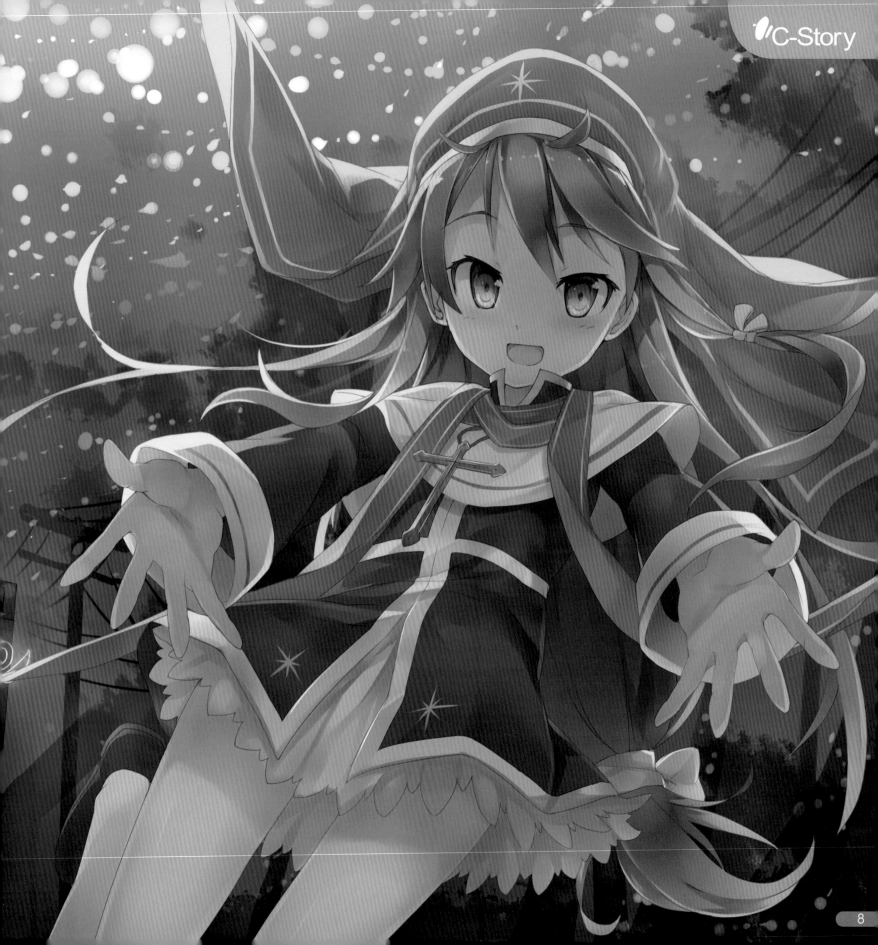

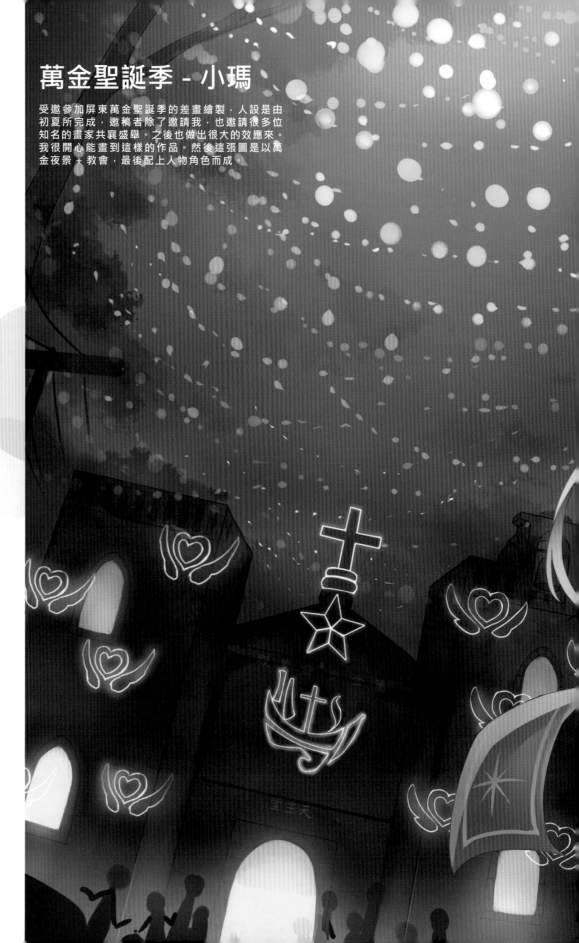

水佾

萬金聖誕季 - 小瑪

受邀參加屏東萬金聖誕季的差畫繪製，人設是由初夏所完成，邀稿者除了邀請我，也邀請很多位知名的畫家共襄盛舉。之後也做出很大的效應來。我很開心能畫到這樣的作品。然後這張圖是以萬金夜景＋教會，最後配上人物角色而成。

蘿莉風席捲而來！

Cmaz!! 台灣同人極限誌一直致力於臺灣 ACG 的發展，為臺灣 ACG 發掘不廣為人知卻實力堅強的插畫家，這期我們邀請到的是曾經在第 6 期與第 16 期發表過的繪師 - 「水佾」，他是一位畫風非常日系的繪師，且極富想像力，往往能帶給人一種輕快愉悅的感覺。正因為這樣的特質，這次就將水佾介紹給更多讀者認識囉！

c：非常開心能夠專訪問到水佾，首先想請您簡單的自我介紹讓讀者們認識一下囉！

…這次接受到專訪真的十分訝異又驚喜，之前比較少自我介紹，還請各位看官多多包涵。其實我就是個單純喜歡畫圖的人，特別是畫一些可愛的東西，也藉由繪畫把喜歡看的東西分享給大家知道。我是大學的時候接觸同人創作，還記得第一次參加的是FF3活動，而且當時還是以論壇交流為主，第一次發現除了動畫、漫畫之外，也可以用自己創作的方式分享。第一次出本的時候自己還是個學生，所以壓力相對比較大，退伍之後慢慢步上同人創作的軌道。

c：其實水佾曾經在Cmaz!! 第6期與第16期發表過，這次很榮幸再邀請您擔任封面繪師，從最一開始參加Cmaz!! 到最近幾年，畫風有什麼樣的變化嗎？有沒有嘗試不一樣的創作方式呢？或是在Cmaz!! 刊登過，是否對你有影響？

…其實在一開始的畫風就以可愛、清爽為主，也就是大家口中的蘿莉，在當時第6期的時候也嘗試過高、瘦的人物，因為以前覺得畫可愛就好，自己並沒有太多的想像，直到近期慢慢確定自己的風格與想要的感覺，便開始投入大量的練習與創作。至於刊登在Cmaz!! 之候的影響，有好幾次在同人誌會場的時候，常會有讀者說在Cmaz上認識我的，所以真的很感謝呢！

愛麗絲

東方角色之一，剛開始是為了做一個主題的練習，不過後來畫著畫著，這張變成當時自己非常喜愛的一個作品。也曾有好一段日子認為自己沒有一張圖有超越這張的感覺。

Ｑ：您是從什麼時候開始接觸同人創作？怎樣的契機讓您喜歡上畫畫呢？而家人和朋友對於您從事 ACG 繪圖的想法是？

Ａ：FF3 第一次知道有同人創作之後真的很震撼，便開始嘗試畫圖給大家欣賞，當時從一個觀眾漸漸轉變成一個想畫畫的人。

其實對我而言，畫畫沒有喜歡或不喜歡的問題，當我學生時期，上課就很常塗鴉，其實在心裡已經覺得，畫畫是生活的一部份。

至於家人和其他父母一樣，剛開始抱著擔心、懷疑的態度。剛退伍之後也是個社會人士，所以已經有了生活上的壓力，當時先當了一段時間的工廠作業員，上班 8 小時，回家再創作 6~7 小時，其他就是吃飯、洗澡。

有做出了一點點成績，也可應付開銷、生活之後，家人便很支持我成為繪師，因為家人覺得有夢想就放手去做，但一定要給自己訂目標，然後去達成。

陀螺星

受邀繪製星耀學園裡的星靈卡，也因此在繪製上特別偏向卡片的繪圖。這張圖的人設與最後畫出來的感覺我都特別喜愛。除了這個星靈以外也還有許多很特別很不錯的作品。歡迎大家去看看！

ⵊ：「水佾」這個筆名很特別呢！由來是什麼呢？有其他特殊涵義嗎？

…我一直以來都不擅長想筆名，水這個字是我本名的部首，佾則是讀音，因為是在國中取的筆名，所以現在感覺有一點中二，甚至現在 GOOGLE 還能查到之前的黑歷史。

不過國中時並沒有想到會要創作，單純像是網路上的暱稱，但是高中、大學直到退伍之後一直沿用。雖然同學都還是叫我本名，但社團的朋友或是創作圈的朋友都稱呼我水水或小水，水佾反而比較少了，不過也有第一次見面的人叫我水俏…

ⵊ：您平時創作的主題或是想法的來源都來自哪裡？創作主題有參考的對象嗎？也和讀者分享一下，您在創作這一塊領域學習的過程以及心得吧！

…我比較不會憑空想像，創作前我會先針對角色的個性與特色去做分析。

對我而言，每一個角色都有自己的特色、個性，參考過一些資料之後，再用自己的風格去做詮釋，目前二創時間較多，原創類的部分則還在摸索中，不過像我們這次的封面角色，是我創作中的看板娘，已經伴隨我很常一段時間了，之後若會接觸原創，也會希望像這兩位看板娘，先經深思熟慮的分析後再來試著原創。

汎

這是我最近的新刊內圖，在 FF23 出刊的 LOL 插畫本內圖之一，同時是我愛玩＋喜歡的角色。

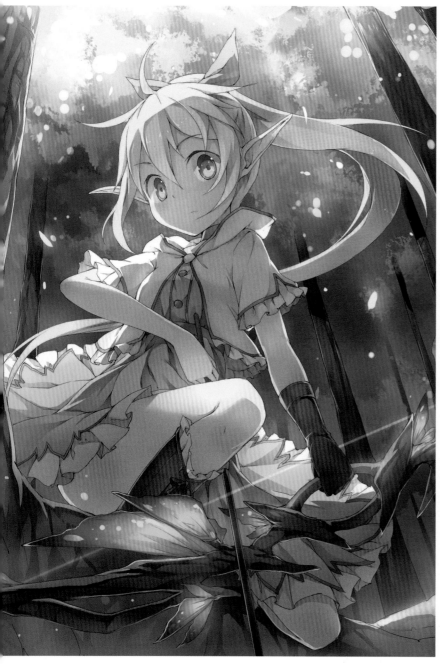

弓手

同樣受 Spiral Rad 社團邀稿製作卡牌遊戲所繪
製的圖，弓箭手這張則是繪製出精靈弓箭手的感
覺。所以採用蠻多常見的要素。不過畫完之後其
實有點覺得太常見了...XD

鈴星

同樣受邀繪製星耀學園的星靈卡。跟陀螺星一樣
是同一類別的四煞星，畫完成以後也是個讓我非
常喜歡的圖。

荷莉 X 愛麗塔

這是是第一次把自家兩個女兒畫在一起，因為以前都只有單純分開創作，所以在畫這次的封面時，讓我畫得相當開心！

創作時最辛苦的地方在於兩個女角的角度喬不定，我平時很少畫多人的構圖，所以這張圖還有許多可以改善的地方，即使如此，這張封面作品還是讓我相當滿意。

乙：有沒有什麼動漫、小說甚至是電玩作品是您特別喜歡的？畫風有因此有被影響嗎？或是有特別喜歡哪些作品想跟讀者分享呢？

：其實只要和蘿莉風格有關的動漫或小說，我都會想去接觸或欣賞，我最喜歡的則是武田日向《異國迷宮的十字路口》，直到現在還是很常翻閱他的作品，不過說到影響我畫風最深的，那時候很著迷赤松健老師的作品《魔法老師》，尤其我第一本同人誌受到赤松健老師的影響非常多。

我很喜歡玩LOL，但這款遊戲是偏歐美的畫風，其實有時候會想要嘗試新的創作風格，比方像Blizzard的美術插圖我也很喜歡，可是我還是以日系可愛蘿莉為主，所以喜歡但沒有被影響。

下一個會想創作的主題，大概就是艦娘。其實我也一直很想創作擬人甜點作品，因為現在還沒準備充份，希望哪天有機會可以把這個主題呈現出來。

こ：平時創作一張圖，從下筆到完稿大約需要多久的時間？而您在創作的時候，曾經有遇過什麼瓶頸嗎？之後克服的過程與方法是什麼呢？

こ：平均創作一張圖的時間大概需要3-4天，不過有時候會花到5-7天，瓶頸來說，很多人遇到的狀況是畫不出來，我的話則是因為創作累積量越來越多，所以常常創作到一半的時候，發現類似的風格已經畫過了，心裡又一直想要畫一些不一樣的東西，所以會花很多時間在轉換風格或是想新的主題。克服的方法就是找大量的資料，把沒畫過的東西、沒嘗試過的畫風都整理出來並逼自己去嘗試。

こ：水佾的用色非常鮮豔活潑，讓人感受到濃濃的日系蘿莉風格，能否請您將創作畫風、技巧分享給讀者呢？

こ：創作和畫風我是有遵循自己的一些規則，技巧的部分除了陰影之外，顏色變畫上的氛圍我也很在乎，不過有些太抽象的東西，還是以自己的經驗為主。
比較簡單的是像黃底的頭髮常去使用橘色或紫色做染色，而不是用黃色陰影。綠色底則是用藍色的陰影，不會讓人家覺得説黃色就只有黃色，綠色就只有綠色。

露米亞

有段時間之前畫的東方角色，當時是承接同人遊戲的案子所繪製。這張構圖因為相當完整，即使過了好些時間，我仍非常喜歡這張圖。

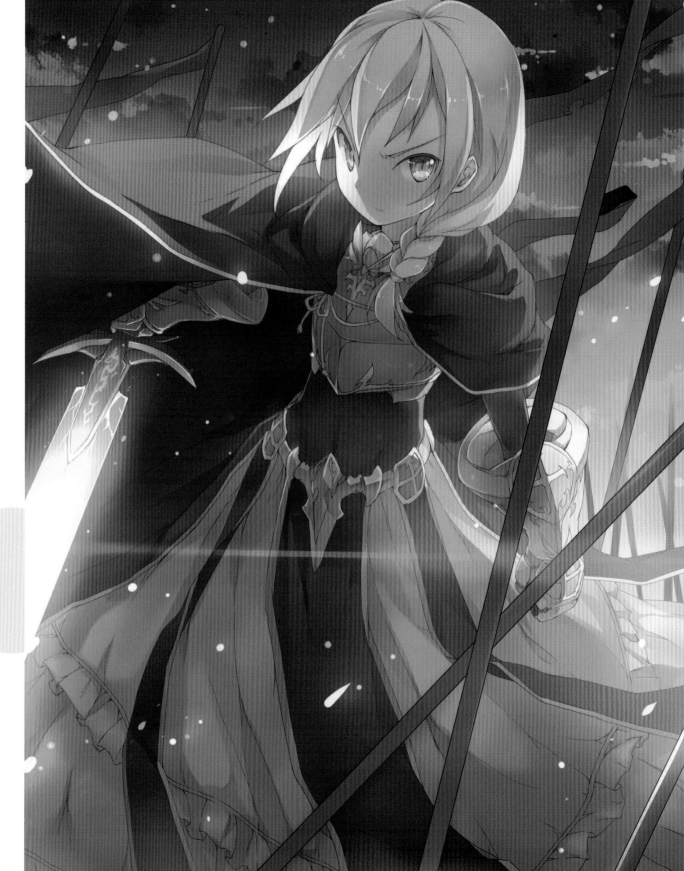

劍士

受 Spiral Rad 社團邀稿
製作卡牌遊戲所繪製的
圖，跟弓箭手是一組的，
因為是遊戲卡片用圖，並
沒有太仔細的人設。

東方童萌物語內頁之一
芙蘭小紅帽

以前曾經嘗試的一個試驗性質的本子。東方童萌物語,我嘗試在插畫與說故事之間找一個平衡點的本子,內容上也比較偏向繪本。這張圖則是小紅帽芙蘭的其中一張圖。雖然現在已經沒在販售了。不過這本是我至今以來,頁數最多的本子。(內容高達 64P)

東方童萌物語內頁之一
長筒靴阿燐

跟小紅帽芙蘭一樣，也是東
方童萌物語這個本子的其
中一張圖。

こ：您本身從事的工作是甚麼？未來
將會以專業繪師為目標嗎？或是
有什麼規劃或是具體的目標嗎？

：目前就是以自由插畫家為主，短
時間內也不會做其他的生涯規
劃，現在除了自己同人創作外，
就是處理接案的創作這樣，讓我
印象最深刻的是，去年十一月時，
屏東舉辦了萬金聖誕慶，當時比
較特別的是結合了動漫主題，讓
我覺得同人可以跟台灣節慶做結
合真的很開心！

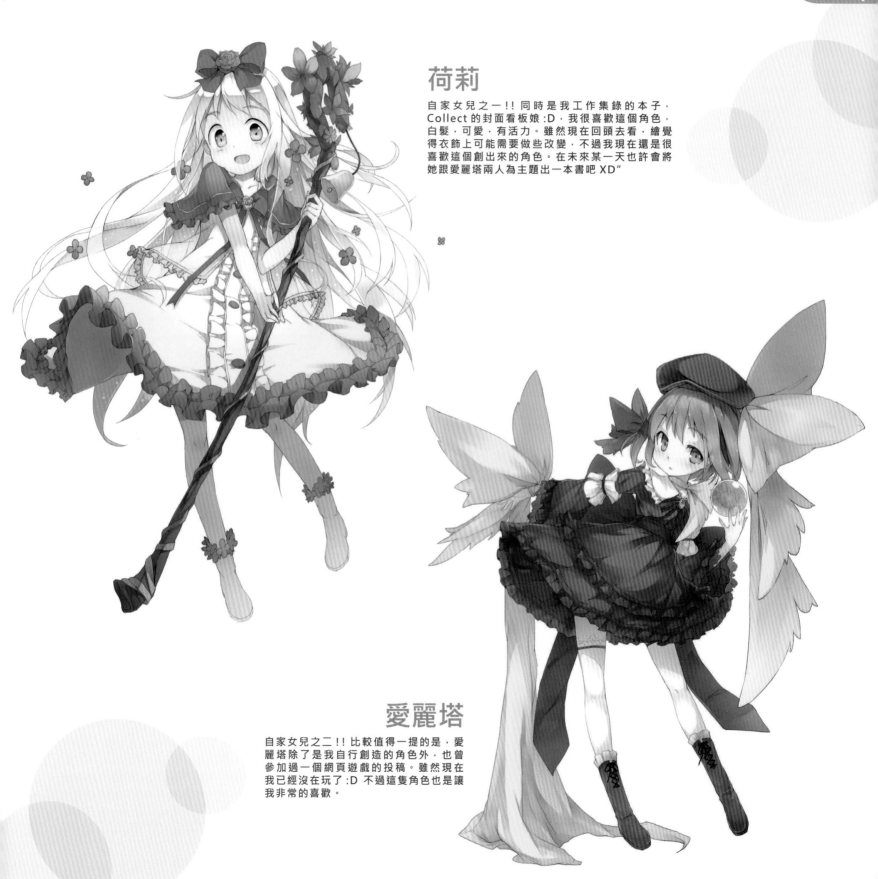

荷莉

自家女兒之一！！同時是我工作集錄的本子，
Collect 的封面看板娘:D，我很喜歡這個角色，
白髮，可愛，有活力。雖然現在回頭去看，繪覺
得衣飾上可能需要做些改變，不過我現在還是很
喜歡這個創出來的角色。在未來某一天也許會將
她跟愛麗塔兩人為主題出一本書吧 XD"

愛麗塔

自家女兒之二！！比較值得一提的是，愛
麗塔除了是我自行創造的角色外，也曾
參加過一個網頁遊戲的投稿。雖然現在
我已經沒在玩了:D 不過這隻角色也是讓
我非常的喜歡。

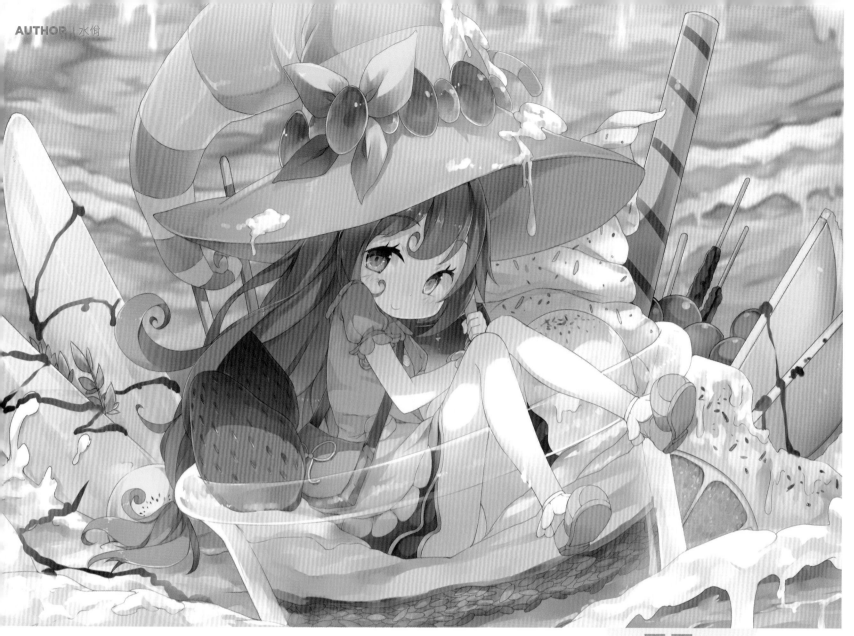

露露

跟汎一樣，也是 LOL 新刊的內圖。但是露露就完全是個讓我萌上的角色，在遊戲內轉圈圈跟各種語音都讓人覺得好可愛。也因此在畫露露的時候我是直接將我認為很美好又跟露露搭的上的東西一一添加上去，像是聖代，蛋糕，水果，草莓之類的。這張也畫的讓我覺得很滿意:D

ㄈ：這段創作的時間，有沒有認識其他志同道合的繪師，一起討論或是切磋，或是有參加什麼社團要介紹給大家嗎？

…：現在網路很方便，很多資料我都會在網路搜尋，所以參加活動時都會相互照應一下，我這邊有受到 Cmaz!! 創刊號的封面繪師- Krenz 以及第 12 期封面繪師- B.C.N.y 的影響，其中 Krenz 的課程我也上過很多次，他在創作上的堅持，以及他的理念相當清晰明瞭，所以也很推薦大家可以去接觸這類的課程！

ㄈ：請水佾對 Cmaz 的讀者們說句話吧！

…：其實前面提到的，都算是經驗感想吧，畢竟創作的道路上，每個人所遇到的情況未必相同。我認為自己需要學習的事情還有很多，我會讓自己的作品看起來更成熟、更精緻，在未來也會陸續挑戰原創的作品，還請各位到時候能多多支持，所以讓我們一起在這廣大的繪圖世界努力吧！

你所不知道的 By B.c.N.y.

這期的專欄我們很榮幸能夠邀請到在前兩個月登上國際知名繪畫雜誌《ImagineFX》的「B.c.N.y.」，他曾經在 Cmaz!! 第 4、5、7、8 期參與創作，並在第 12 期擔任封面繪師，也在 Cmaz!! 達人誌上分享創作心得。

這次很榮幸能再邀請他，將在國外求學與創作的心路歷程分享給各位讀者，並且 Cmaz!! 獨家取得了他在國外時，一系列的練習稿以及作品，就讓我們一起探索 B.c.N.y. 最不為人知的一面吧！

C：B.c.N.y 是我們 Cmaz!! 第 12 期的封面繪師，請簡述目前在國外就讀的學校與系所？當初為什麼會選擇這個學程？介紹一下這個系所的特色以及所學的事物，和台灣學校所學的差異。

By：

我目前就讀的是紐約流行設計學院（FIT，Fashion Institute of Technology），可說是紐約州公立學校，又擁有自己的博物館，相較於其他私校昂貴的學費，在此就學也可減輕經濟上的負擔！入學時經過了一番激烈的競爭，才能獲得入學的機會。以我的科系為例，一年的學生只錄取近 15 人。校區座落於曼哈頓中心地帶，接觸時代廣場、各式畫廊和眾多藝術博物館非常便利。

其實從高中開始我的成績就算不錯，大學聯考的成績排名也在相當前面，能夠進入台大或成大就學。但是一直想往美術這條路發展，所以推甄時選擇實踐大學媒體傳達設計學系—數位遊戲創意設計組而獲得榜首，雖然師長們很錯愕，家人也很苦惱，但我還是難以割捨我對於繪畫的強烈學習欲望。最後在分發志願時，也是把我日後就讀的大學科系元智大學資訊傳播學系—互動育樂科技組填在第一個，順利地走往藝術創作這條路。傳統夢幻校系不是我想要的，大學應該往自己想要的路走。

大學畢業後成為了自由插畫家，在經過一、兩年的接案生活後，我開始思考這是不是我想要的生活。我想要多接觸一些不同的藝術、想法與人們，所以我便開始研究前往海外進修。

我申請的學校不多，順利上榜了 4 間學校的研究所插畫科系，當初在挑選學校時，看到 FIT 的課程內容後，立刻就覺得喜歡；加上紐約的地理環境前衛先進，藝術涵養與資源相當豐富吸引著我。雖然有其他科系願意提供給我一年 1 萬美金的獎學金，最後我還是選擇了 FIT。

我所念的科系是藝術碩士的插畫系，在學習過程中，外國的教授們給予了我截然不同於台灣的藝術概念、更多元的創作主題與手法，並且鼓勵我們對於彼此的作品進行分析、發表評語與感想。另外也有很多業界的大師前來進行演講與分享。由於身處紐約這個黃金地段，我們也常常會有在外面上課的機會，例如全班到時代廣場及美國自然歷史博物館進行速寫，也有一次幾乎整個星期都待在雀兒喜市場和高架公園裡速寫，教授常常帶領我們到畫廊參觀，或是到附近的藝術家工作室觀摩。在這個科系裡，教授們並不會著重在灌輸給學生繪畫技巧的教學，而是把學生們視為一位成熟的藝術家，協助我們尋找到屬於自己的藝術家的聲音。

嚴格來說，我沒有真正在純藝術學校就學過。元智大學資訊傳播學系比較像是綜合的環境，提供我有機會把時間花在藝術上。但是說到和台灣學校的差異來說，我覺得是學生的心態。在大學時，我們很少會在課堂上對於別人的作品發表感想或是建議，或是老師在上課時我們很少會發問。我們總是很怕叼擾到他人，也很怕自己問的問題是不是很沒有價值。但是在這邊上課下來，我深刻體會到我的同學們都很會發自內心地闡述自己的想法。這樣的差別讓我感到印象深刻。

Fashion Institute of Technology
http://fitnyc.edu/index.asp

BROTHERHOOD 兄弟情誼

馬丁路德金的五十年後

C： B.c.N.y 是我們 Cmaz!! 第 12 期的封面繪師,請簡述目前在國外就讀的學校與系所?當初為什麼會選擇這個學程?介紹一下這個系所的特色以及所學的事物,和台灣學校所學的差異。

By： 兩邊的女性都各自有各自的美::p。

我覺得最大的差異就是在飲食的部分。這有分幾個層面,第一個層面是因為學習克服英文考試時根本不會學到要怎麼點餐,例如食物的名稱、麵包的類型都必須事先研究過,才不會讓自己在點餐時手忙腳亂。第二個層面是飲食時間的習慣差異,例如我有幾位同學,在晚上六、七點的課間晚餐休息時間,當我們一起去學校旁的飲食店,我和其他人在買三明治時,他總是只買一些像香蕉、洋芋片或是落花生之類的東西,我總是很好奇他為什麼不會覺得餓。第三個層面是食物的價格,和台灣相比,這邊的熟食相對昂貴。類似我們在路邊買的排骨便當,這邊的中國餐館就能賣到二～三倍的價格,裡面也幾乎只有白飯和肉,以及一點點蔬菜。我在台灣時沒有做菜的經驗,到這邊最後也培養了自己能夠做菜的本領,不會讓自己餓昏也能吃得更健康。

住的方面比較有趣的還是冬天的時候,每個室內裡會開著暖氣。待在家裡看著外面飄著雪,地上的積雪也越來越厚,更讓我有感到身在國外的感覺。因為我是住在美國比較傳統的兩層樓木屋裡,有幾次因為雪太大,白天準備出門時,大門還還有一些被雪卡住,門縫間還有一些雪已經變成冰結在裡面了。

紐約的地鐵遠不及台北捷運的乾淨,但熱鬧度與繽紛也是台北捷運很難達到的程度。幾乎每天都能看到不同的音樂演奏在等車的月台上奏出音符;也常常在車廂內,當到達某一站時突然有一群人衝進來就開始逕自地跳起街舞;或是一家三口悠悠地開始分工合作,爸爸負責拉手風琴,媽媽負責唱歌,小女兒則負責拎著袋子在車廂上踏著腳步叮叮咚咚地四處打轉,期待著大家的小費。

C： 在 B.c.N.y 粉絲頁發佈了許多不同以往的練習草稿,是為了學習創作,或是為了改變自己畫風的練習方式,包括一些很美式風格的創作,有特殊的創作原因嗎?或是有從這些練習中得到怎樣的收穫呢?

By： 例如我們在戶外速寫時,我很自然而然地選擇了最合適做速寫的風格來做畫。也有一些時候是教授的風格特別偏向某一個特定類形,例如上學期有位教授的畫風偏向 Pixar 那樣的卡通風格,也因此在他的教導下,我也想試著讓自己的作業有一些不一樣的呈現。這一方面也是呼應到我來到這邊念書的原因吧::多接觸一些不同的藝術、想法與人們。盡量不要對自己設限,多嘗試不同的繪畫步驟、畫風、題材、媒材與形式。

熱情是有溫度的,我想讓我自己對於藝術的熱情表現在各種不同風格的練習中,從不斷的練習中,讓自己喜悅,也讓欣賞作品的人藉由多元的呈現而感受到溫暖。

C： B.c.N.y 登上了國際知名數位藝術雜誌－ImagineFX 3 月號的特別報導與畫家介紹,繼而成為 ImagineFX 4 月號的封面畫家,想要請 B.c.N.y 和讀者介紹一下詳細的刊登過程,包括接觸機會、邀稿、是否為了登上封面而做了不同以往的修正,心得分享以及上封面後的影響。

By： 我從以前到現在一直都是 ImagineFX 雜誌的愛好者,自己的作品能刊登在其中一直是我的夢想之一。當上個學期在我畫出一幅相當滿意的作品之後,我覺得應該是自己要主動出擊的時候了,於是我主動和 magineFX 接觸後,編輯便把我的作品選

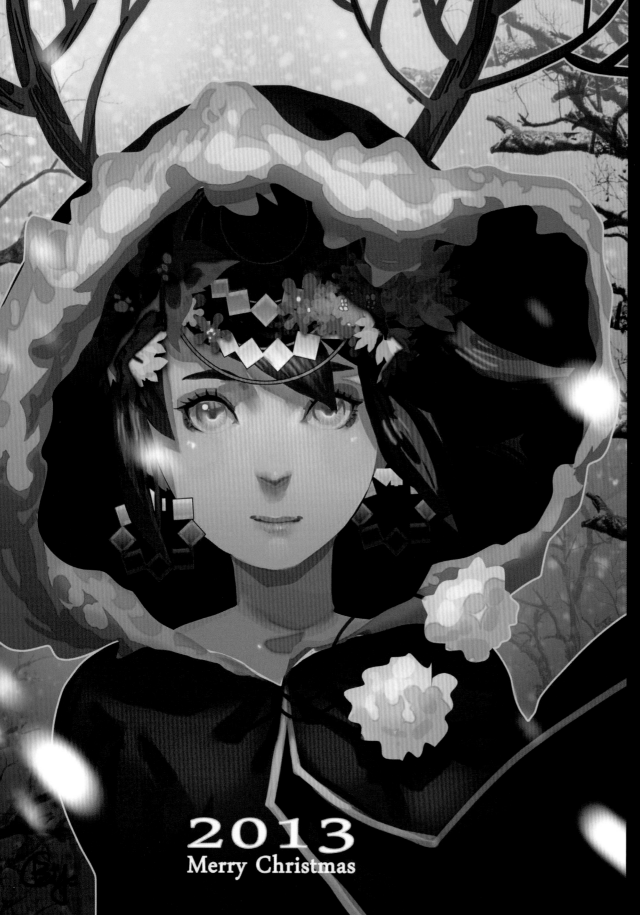

2013
Merry Christmas

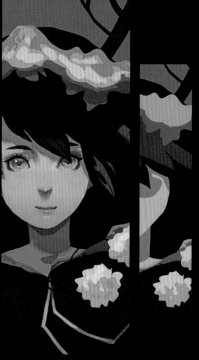

Merry
Christmas
2013

聖誕快樂！好久沒畫這種畫法，共花
了 1.5hr 在這張畫上面，這個技法
B.c.N.y. 很少使用，一般商業稿都不
會以這樣的方式創作。

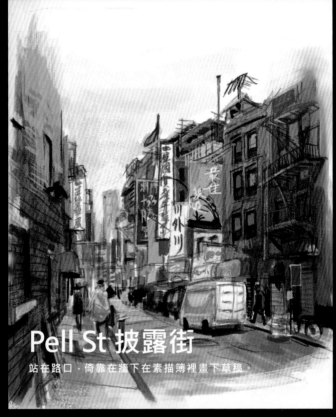

Pell St 披露街

站在路口，倚靠在牆下在素描簿裡畫下草稿。

c：以目前生活領域接觸到的創作者，無論是不是粉絲，台灣和國外在創作領域上，氛圍是否有差異？包括市場上的反應等等，比較喜歡哪個地方。未來畢業之後，會想要在那邊爭取工作機會，或是想回台灣從事創作相關的工作？

By：在這邊有很多藝術家的創作並沒有主動迎合市場的要求，而是一股腦地創作自己喜歡的東西。天馬行空的內容讓人目眩神迷。就像是你喜歡畫地圖，那就一直創作各式各樣的地圖插畫。我在逛台灣的繪畫討論區時，常常會看到我很喜歡的作品，或許那些作品還缺少一些更有主題的構思，但是風格和表現都很有趣，繼續培養絕對會成為他的個人特色，但由於那些作品不是現在市場上流行的插畫而乏人問津，會讓我覺得很扼腕。有時候我會覺得太在意市場的反應，會剝奪創作的自由與快樂，讓市場自動選擇畫家的風格才是上策。

目前紐約已有很好的工作機會嘗試與我接觸，雖然體會這邊的職場感覺會很有趣，但是我是台灣土生土長的台灣人，對於台灣具有深厚的情感，回國工作或從事教育對我仍有吸引力，由於還在研讀碩士學位，全職工作的事目前暫時不在考慮範圍。

為 ImagineFX 網站的當天精選作品，接著編輯便主動向我詢問能否在 3 月號裡介紹我，以及接著便進行 4 月號封面插畫的邀請。這次為 ImagineFX 所畫的封面插畫，並沒有為了登上封面而作往以的修正。因為在摩洛哥、法國、日本、舊金山、紐約的畫廊展出，包括其他國家的邀稿，我的個人風格獨特，得到絕佳的好評，ImagineFX 也特別希望我保持個人風格繪製封面。於是我結合了八張草稿供編輯部做選擇。我建議大家能在語文方面多予加強，便於在國際邀稿時溝通，多多涉獵國外作品拓展視野，時時切換角度，用不同的眼光看待自己的成長，作品會引領找到自己的風格，保持個人風格非常重要。能夠藉作品為台灣向國際發聲，是身為台灣人的光榮使命，我深感喜悅，為台灣的畫家走出一條新的道路。關於登上封面後的影響，接受到很多報導和專訪是我原來意想不到的驚喜，很感謝大家對於這件事的重視，以及對我的支持。原來的邀稿就已經很多，現在增加了更多的選擇。

文化為基礎繪製了中華和台灣

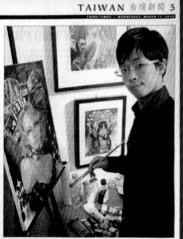

報紙

B.c.N.y. 接受《台北英文時報 (Taipei Times)》的報導，他表示：『常常經過時報廣場，但沒想到會登上這份報紙的一天』。

圖片來源：《台北英文時報 (Taipei Times)》

亞拉希　　章魚燒　　TE　　歐歐MIN

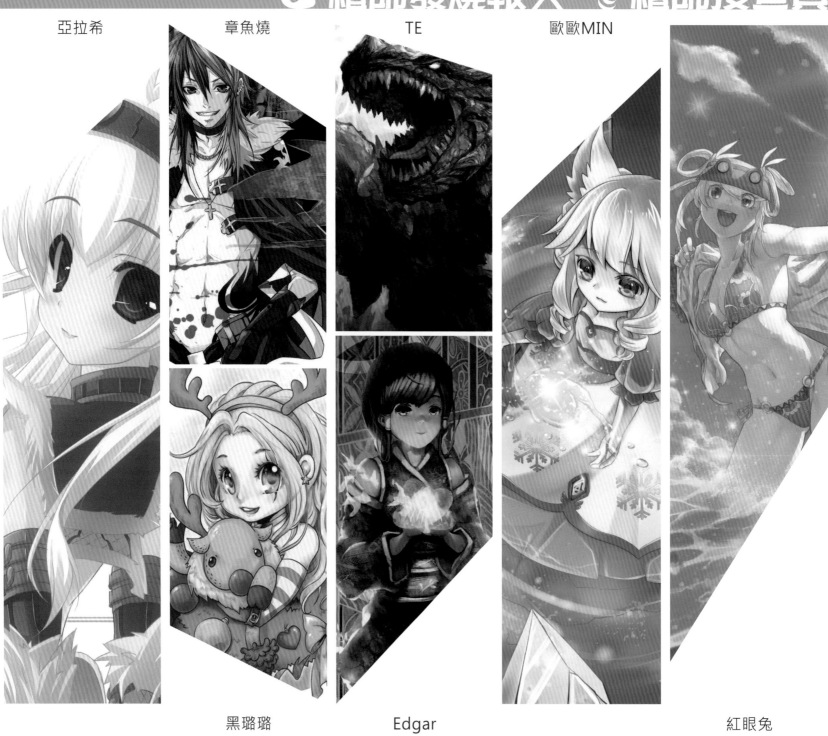

黑璐璐　　Edgar　　紅眼兔

C-Painter

開2　　　　　　啾比　　　　　方向錯亂

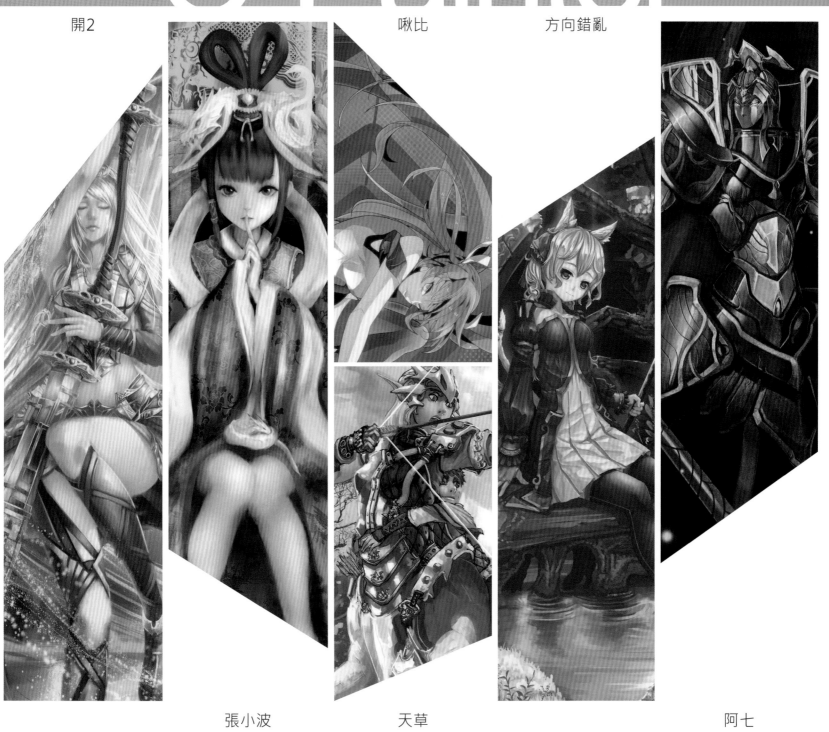

張小波　　　　天草　　　　　阿七

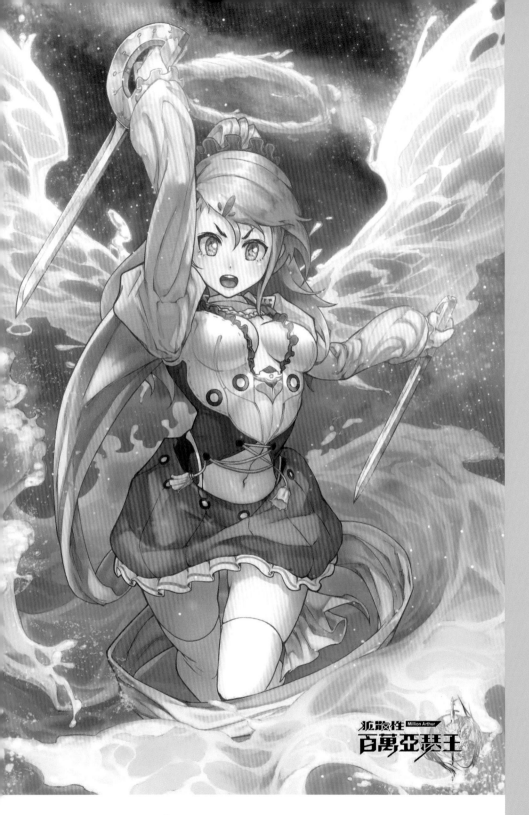

扳散性 Million Arthur
百萬亞瑟王

CMAZ **ARTIST** PROFILE

RedEyeHare
紅眼兔

畢業／就讀學校：多媒體相關科系
個人網頁：www.facebook.com/redeyehare.art
其他網頁：www.plurk.com/redeyehare
　　　　　redeyehare.deviantart.com
　　　　　www.pixiv.net/member.php?id=67898

繪圖經歷

啟蒙的開始：小時候在 FF VII 攻略本上看到野村哲也
的角色設計，也想畫出極富個人特色的角色，便默默
開始畫圖。

學習的過程：透過網路資源自學為主，大學就讀相關
科系，畢業後亦自行尋找畫室精進。

未來的展望：幹一番不幹會後悔的大事！

其他：現為接案插畫家，以繪製手機遊戲、卡牌插圖
及小說封面為主。

蕾堤亞娜

為台版「百萬亞瑟王」繪製的作品。角色名為蕾堤亞娜。

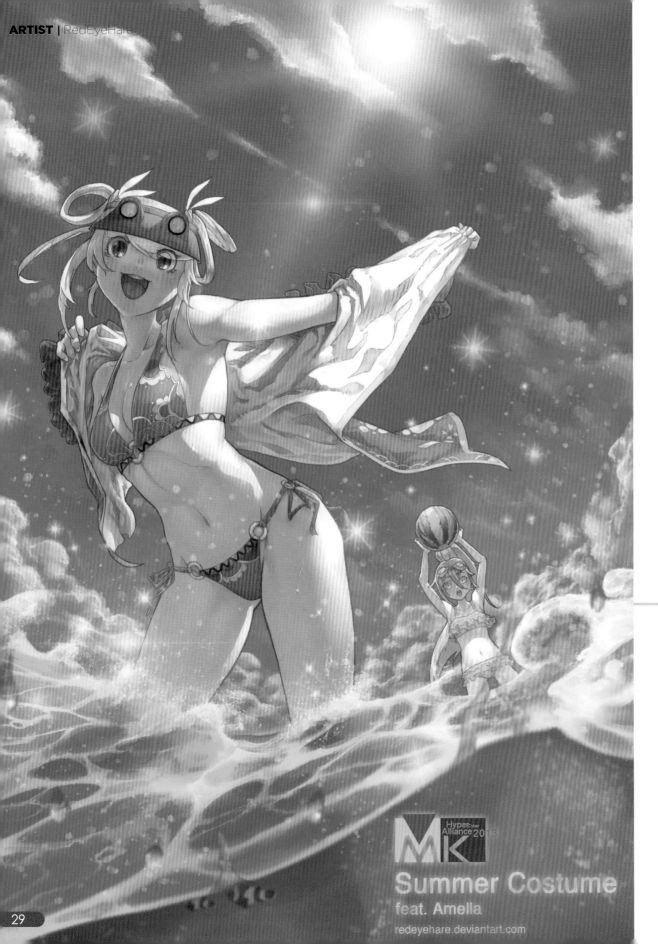

MK 夏裝 2013

看板娘 MK 的夏季造型。以海及泳裝為主題，碧海藍天的場景畫起來十分舒服，那陣子正好熱衷於畫水，就卯足全力畫了那片海面。

MK
Hyper Cyber Alliance 2013
Summer Costume
feat. Amella
redeyehare.deviantart.com

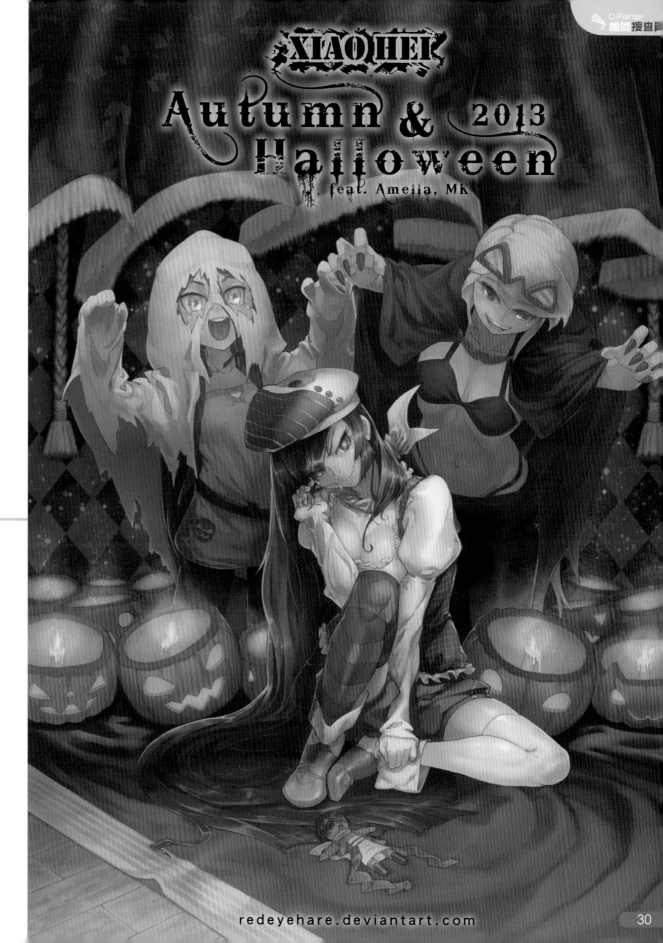

XIAO HEI

Autumn & Halloween 2013

feat. Amelia, MK

XH 萬聖秋裝 2013

看板娘 XH 的秋季造型。因時逢萬聖節，就結合起來繪製這張作品。XH 設定上是有點小惡魔的性格，相當適合萬聖節的氛圍。

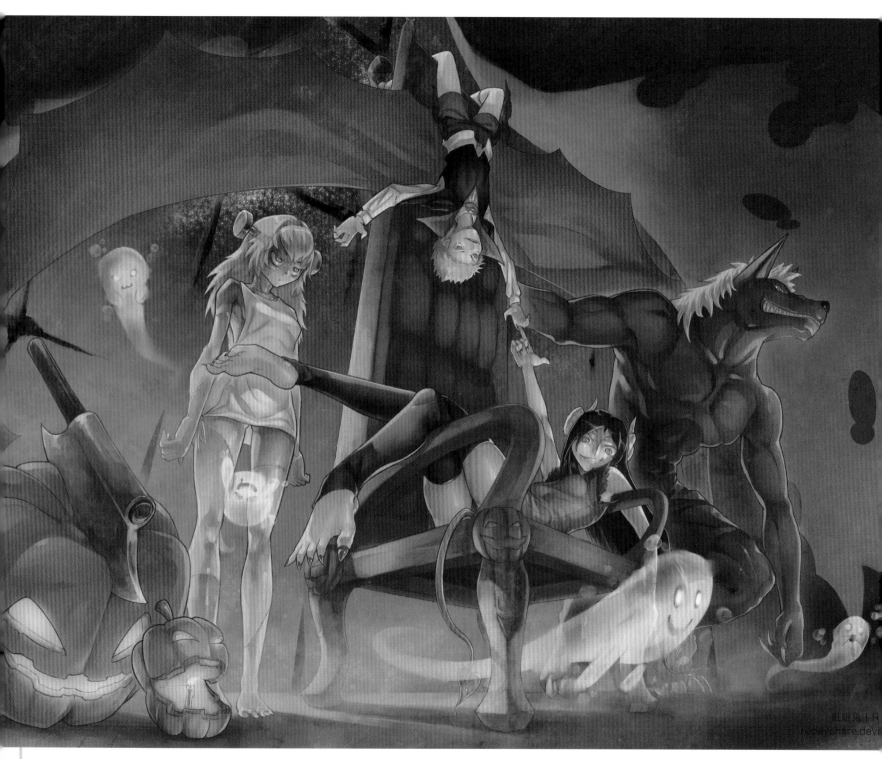

萬聖節 2012

2012 年的萬聖節賀圖，以各種萬聖節相關的角色為題材。個人最喜歡的角色是科學怪人 o(*////▽////*)o

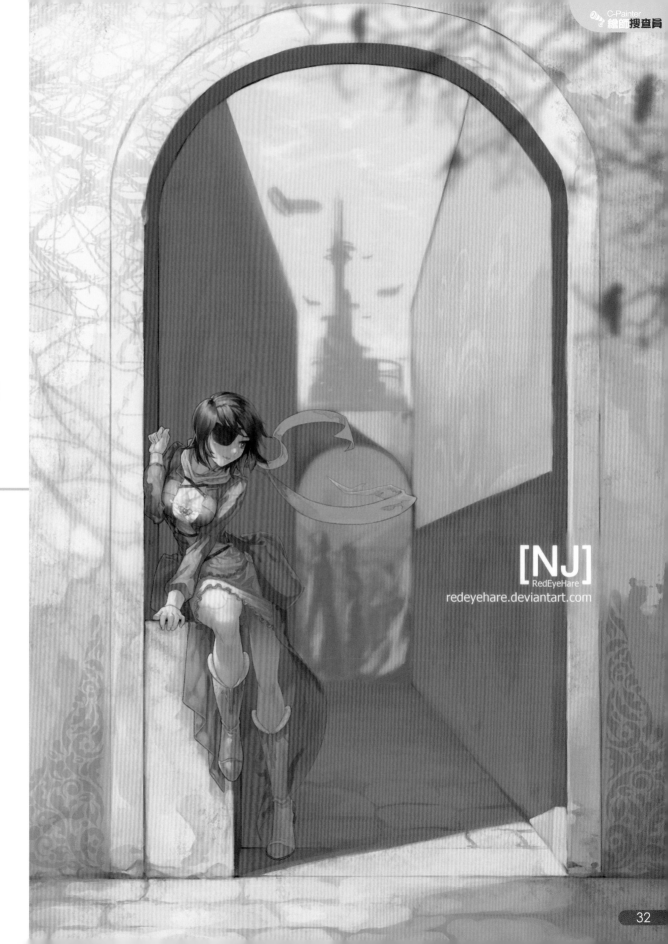

NJ 新裝 2013

看板娘 NJ 的 2013 年新裝。原本是想畫涼亭，不知怎的變成一條小巷了（笑）。當初是用來練習上色，不過今還是對顏色挺滿意的。

[NJ]
RedEyeHare
redeyehare.deviantart.com

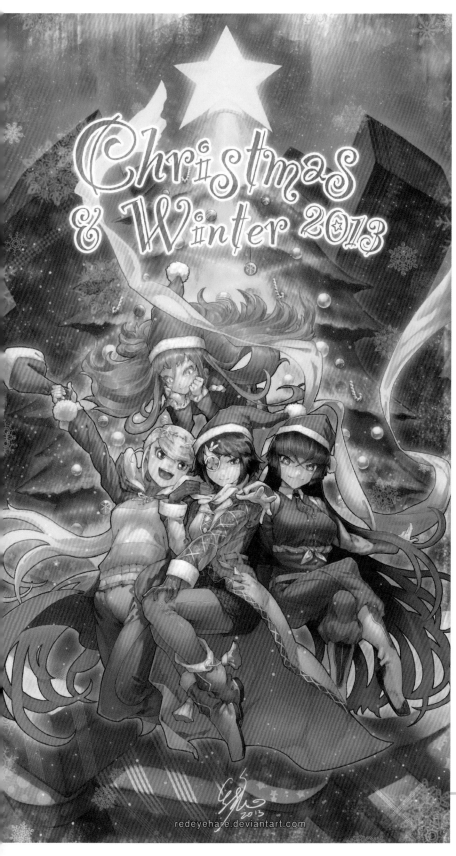

歲次甲午

2014農曆年，即甲午年的新年賀圖。
角色是看板娘 MK，她的氣質很適合
牛仔，就選用她演出馬年賀圖。

NJ 聖誕冬裝 2013

集合四名看板娘的聖誕賀圖，以 NJ 為主角進行創作，
並設計她的冬季造型。為了呈現過節的熱鬧氣氛把畫面
塞得滿滿，繪製途中稍遇小苦戰。

第二次魔法少女大　イラコン
【北海道】

PIXIV 網站的活動企劃。募集日本各個縣府的魔法少女,每個魔法少
女都具有當地的特色。活動企劃很吸引我,於是就創作了這個北海道
女孩,六花。

CMAZ **ARTIST**PROFILE

歐歐 MIN

畢業 / 就讀學校:虎尾科技大學
個人網頁:http://www.plurk.com/minland4099
其他網頁:http://pixiv.me/minland4099
　　　　　https://www.facebook.com/
　　　　　minland4099

繪圖經歷

啟蒙的開始:啥?我還沒開始阿!

學習的過程:唉?學習?我超懶惰的。但是有一天我
遇到了一個只要我摸魚他就會飛踢我的編輯大人,好
比說要是我摸到海豚就會被扭斷,摸到鯨魚就會被折
斷,如果摸到大白鯊…恩…我是想說「貴人不一定是
對你好的人」這句話真中肯。沒有他的話我還在海裡
摸魚,現在可以稍微浮上水面摸摸飛魚了。

未來的展望:希望可以變聰明一點(艸)。

其他:我想被滿滿的海賊王的特拉法爾加.羅包圍!!

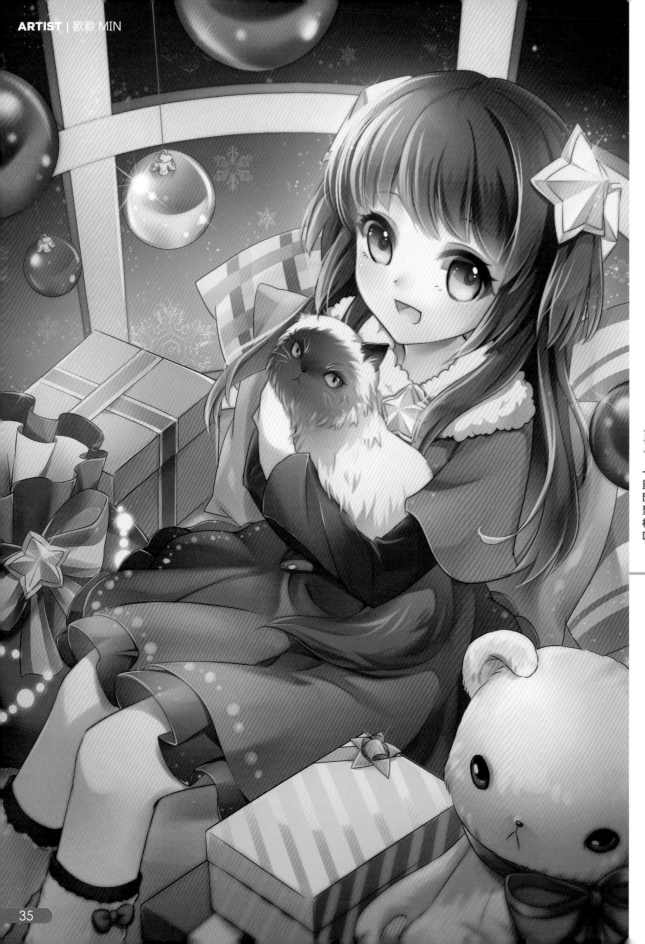

聖誕

一年四季中最愛的節日除了萬聖節就是聖誕節了！！喜歡被一堆閃閃發光的東西包圍著，如果聖誕老公公能送禮物的話就更棒了！我可是一整年都很乖的呢!!(自己講)

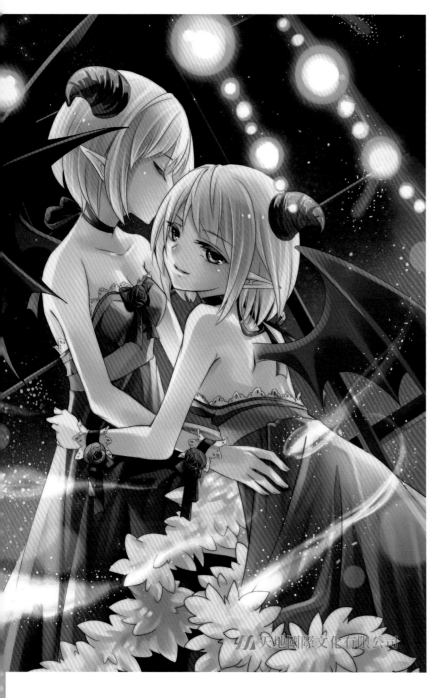

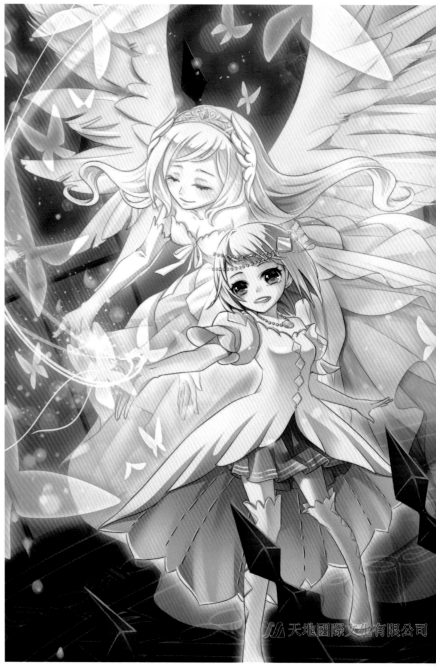

惡魔的雙子

依露琪與莉露琪。案子圖。是一對各自只有一邊翅膀與惡魔角的姊妹，
一個溫柔體貼，一個喜歡惡作劇，兩姊妹非常相親相愛，在案子的遊戲
規則中兩人是不可拆的存在。

祈福師與天使

案子圖。據說是能召喚出天使的祈福師，亞格妮絲。原本只是隨手塗
鴉的腳色編輯卻說可以採用讓我非常開心！不過這位腳色讓我很困擾
的是我一直記不住他的名字。Orz

番茄起士

案子圖。不過最後應該不叫番茄起士，但是我私底下都稱他番茄起士，因為他色調真的很番茄起士所以請稱呼他番茄起士吧！！去吧！番茄起士！！

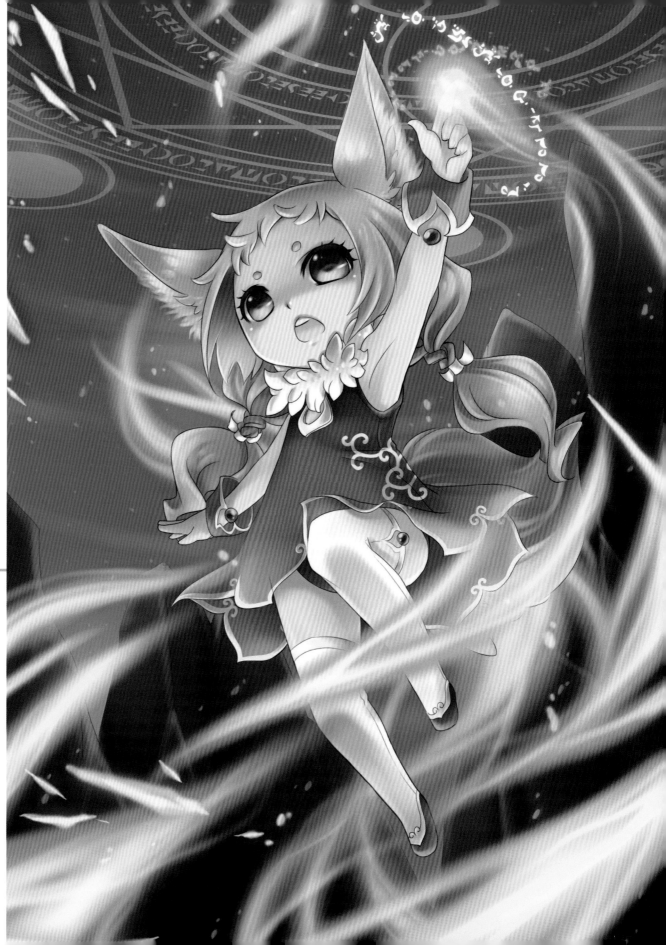

水

案子圖。很喜歡這張，畫稍微 Q 版的女孩子都會讓我很開心，不過創作
這張的時候是在冬天，越畫越冷。（發抖）

莉璐安

台灣區第二屆百萬亞瑟創作比賽。當時是抱著「想要抽到這樣的卡片」
的心情畫著的，雖然最後沒能成功讓莉璐安成為卡片，但是莉璐安卻
成了我最喜歡的造型之一。

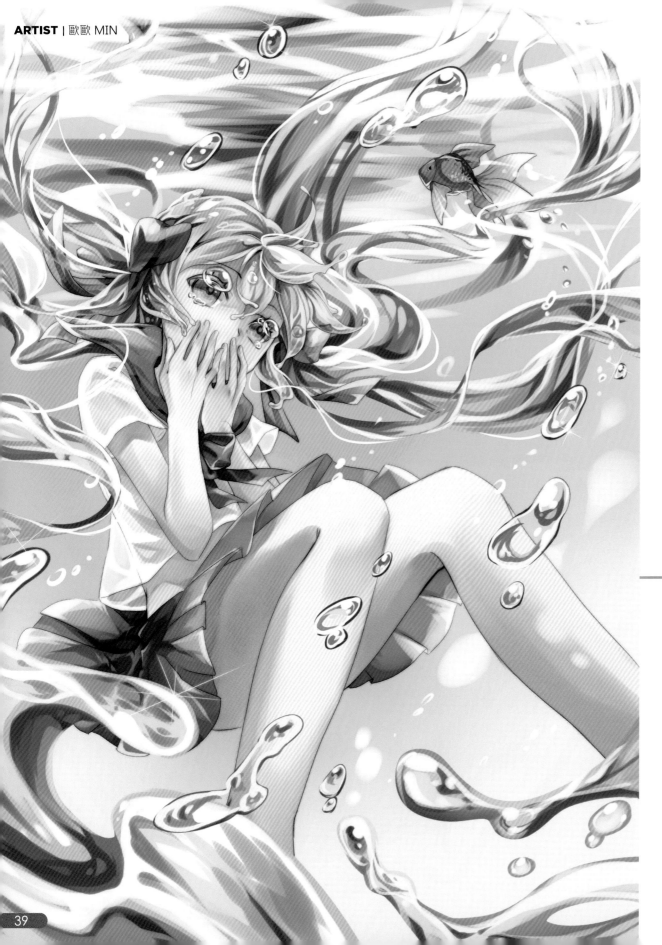
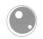

瓶初音

瓶初音的設定很有趣,整個頭髮都是水做的,然後在裏頭養一隻金魚,偶爾還要沖個頭補充水分不然金魚會死掉。因為設定很可愛,於是就試著畫了,不過水的感覺果然很不好表現阿 >_<

CMAZ **ARTIST** PROFILE

TE

畢業／就讀學校：神戶藝術工科大學大學院
曾參與的社團：白晝夜行工坊
個人網頁：https://www.facebook.com/profile.
　　　　　php?id=100003060427066
其他網頁：http://www.plurk.com/tenmoom

繪圖經歷

啟蒙的開始：家裡面有很多面白色的牆壁，只要嘗試在上面塗
　　　　　鴉，就會被打。

學習的過程：上課的時候很無聊這時候就可以畫老師，還能塑
　　　　　造認真上課的假象。

未來的展望：變成一流的畫圖人。

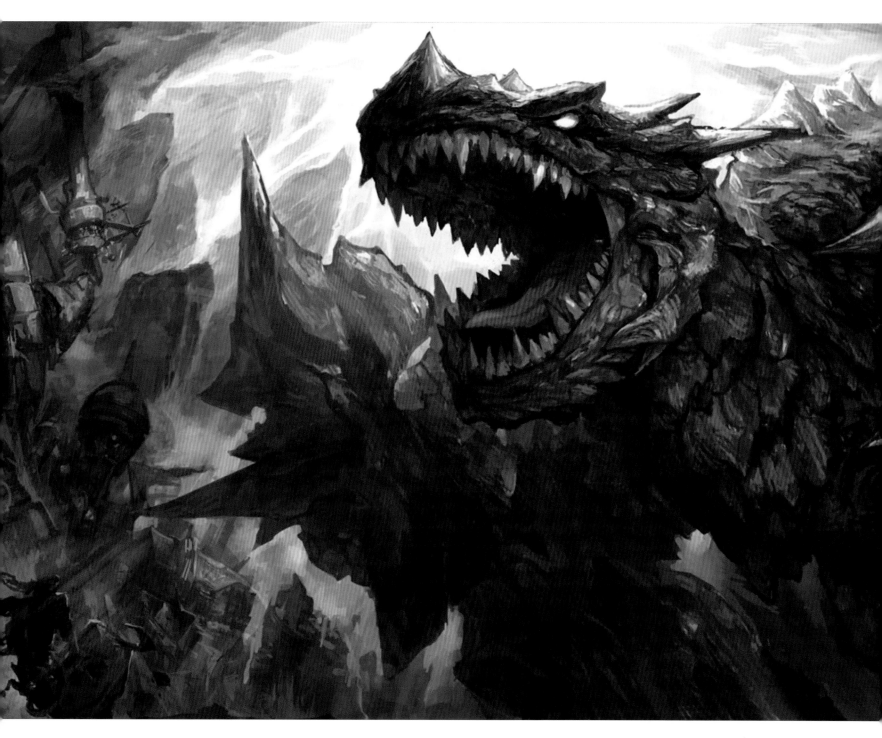

獸吼

怪物題材的其中一張,這張除了試著畫了原先不會畫的龍類題材以外,更試著表現出咆哮的威力來,構圖上很容易就會失去張力,想要的效果有表現出來,對龍的結構也稍微比較了解一點。

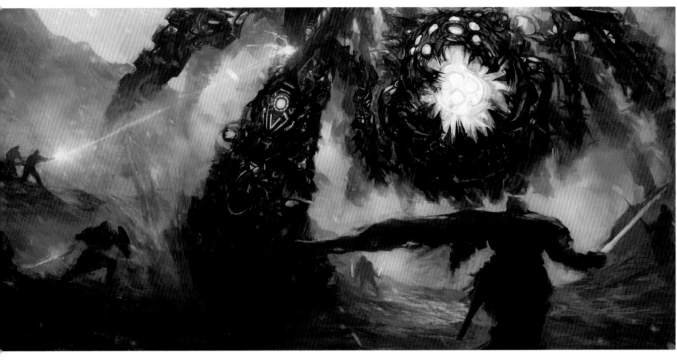

戰鬥

畢業時製作的作品之一，其實是六張故事性的插圖裡面的一張。講述戰士們和機械怪物戰鬥的一個場面，是我最喜歡的作品之一。我喜歡畫巨大的怪物以及英勇的戰士，每當製作這些圖的時候總能夠聽到怪物的吼聲以及戰士的咆哮，於是畫起來總是特別過癮。由於是要用六張插圖表現一整個故事，所以最困難的地方反而是在構圖中要表達足夠的劇情和張力，氣氛和張力，怪物的造型。

山海經 -- 屏蓬

參加白晝夜行工坊山海經本的作品，收錄於大荒經下集之中。由於再過去沒有出過同人本，也鮮少參加其他人的刊物所以這算是一個很新鮮的經驗。屏蓬是一種頭尾都長頭的奇怪怪物，要表達真的傷透腦筋，這張實驗了很多鮮艷的顏色，自己很喜歡營造出的色彩豐富度。

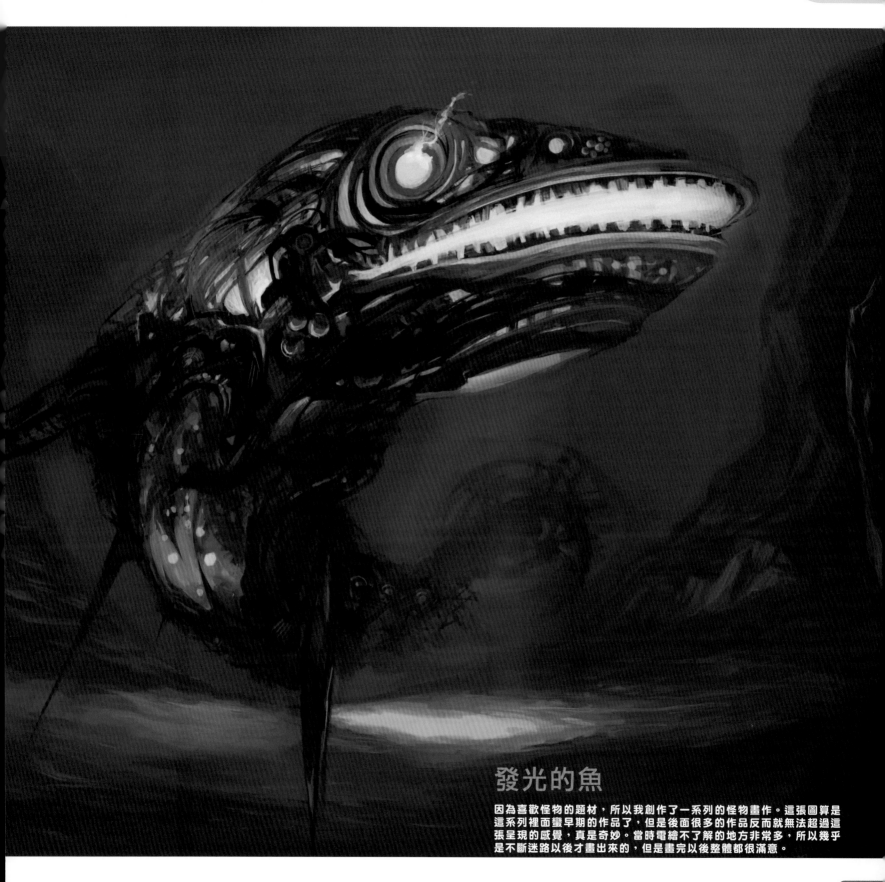

發光的魚

因為喜歡怪物的題材，所以我創作了一系列的怪物畫作。這張圖算是這系列裡面蠻早期的作品了，但是後面很多的作品反而就無法超過這張呈現的感覺，真是奇妙。當時電繪不了解的地方非常多，所以幾乎是不斷迷路以後才畫出來的，但是畫完以後整體都很滿意。

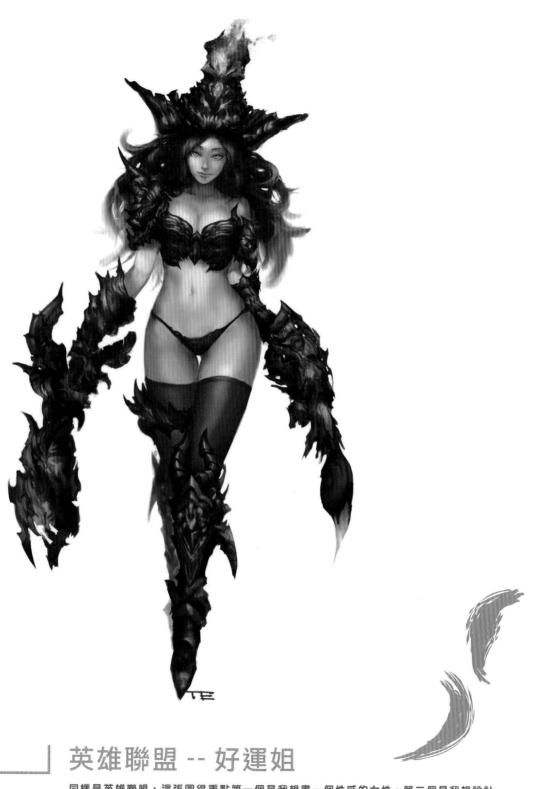

英雄聯盟 -- 好運姐

同樣是英雄聯盟，這張圖得重點第一個是我想畫一個性感的女性，第二個是我想設計一個看起來很酷炫的鎧甲。於是我選了好運姐，因為這位紅法女海盜跟這種噴火鎧甲的形象很合呢，而且似乎也沒有類似的設計，所以就嘗試看看了。設計的太複雜常常會有難以收尾的感覺。這張在細節的描繪上進步不少算是滿意的地方。

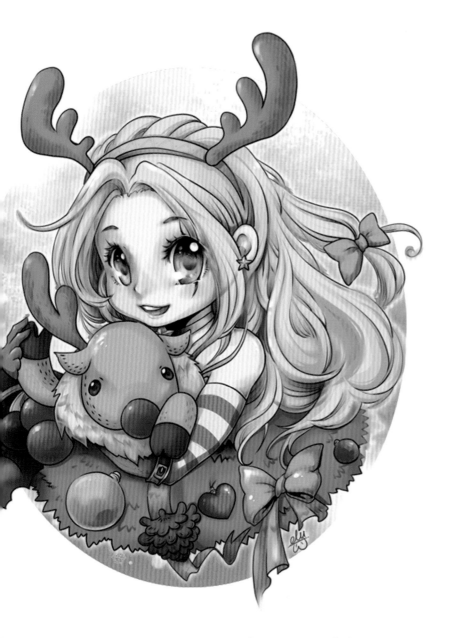

UE of LEGENDS　KATARINA　for　Merry Christmas 2013

聖誕卡特快樂

因為聖誕節的到來而繪製的賀圖，剛學習了透明感上色法，
也用來嘗試使用，這時剛開始學習透視，覺得人物畫得有比
以前立體了，覺得皮膚的上色有立體感了滿開心的。

CMAZ ARTIST PROFILE

Belu黑璐璐

畢業／就讀學校：畢業於致理技術學院
曾參與的社團：Belu’s 創作聯萌
個人網頁：https://www.facebook.com/belu0222
其他網頁：a83a86@gmail.com

繪圖經歷

啟蒙的開始：因為開始玩 LOL 而畫同人並首次將作品放上網路平
　　　　　　台。

學習的過程：一開始是手繪，開始接觸電繪後遇到很多挫折，想
　　　　　　的跟畫出來的總是差很多，於是上網站爬文學習電
　　　　　　繪，進而再進修有關繪圖的課程。

未來的展望：希望自己的圖能更精緻更能表現出想要的氣氛，希
　　　　　　望作品表現出的情感讓看的人也能感受的到。

萬聖節 LULU

和萬聖節最契合的英雄非 LULU 莫屬了，但想自己幫她畫個和官方不一樣的造型，用有點調皮魔術師的感覺去作發想，並以手繪水彩上色來呈現，可能有時候電繪還是畫不出手繪的溫度吧！？

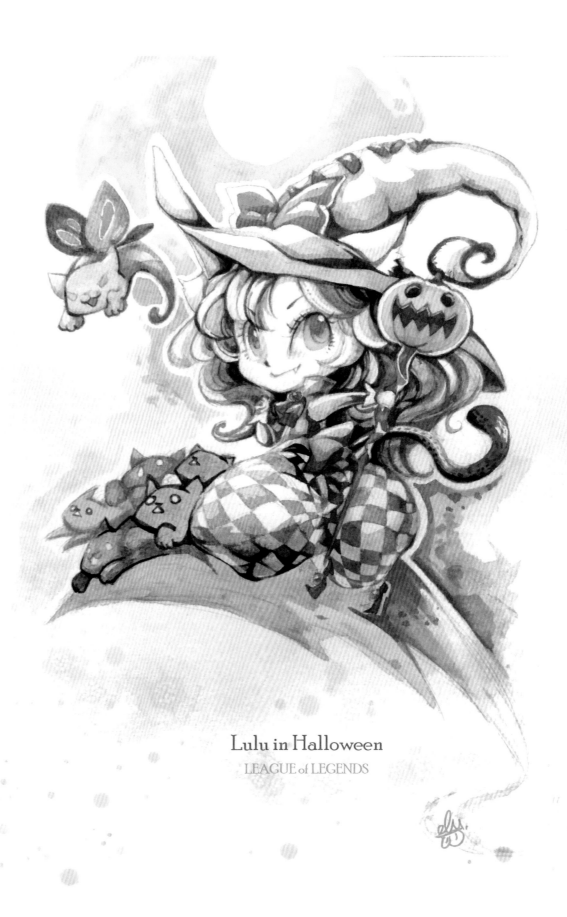

Lulu in Halloween

LEAGUE of LEGENDS

Please?

發想的起源是我的小妹，她常常
拿著糖果求我幫她開，那孩子又
鳳眼長的像隻小貓，就用了阿璃
來畫這張圖，表現楚楚可憐的樣
子，也是第一次嘗試用這麼細的
線條做線稿，想讓整體更精緻。

普羅雪精靈

繪製那陣子因為身體健康的關係無法長時間
觀看電腦，於是都以手繪為主來繪圖，想練
習用水彩上色，但碰到無法大膽壓出明暗的
問題，導致整體畫面明暗不夠強烈。

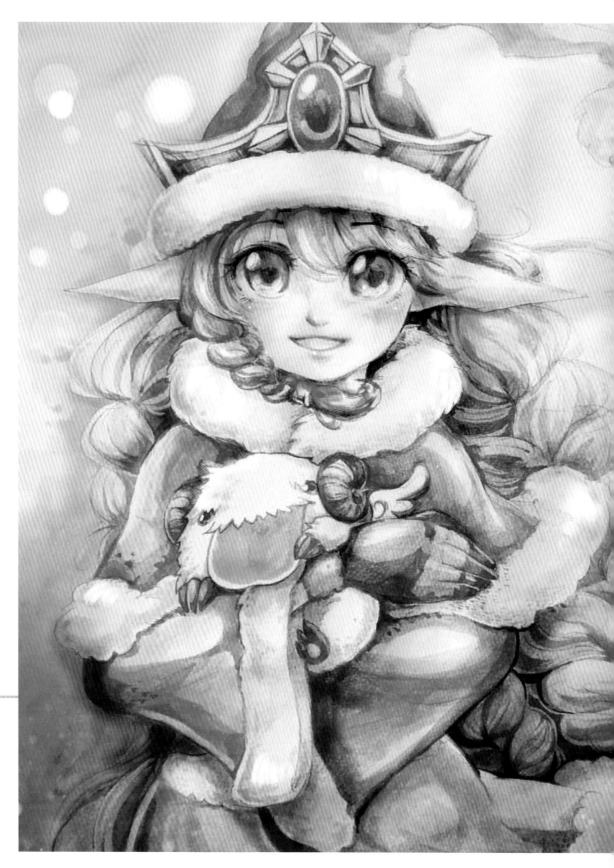

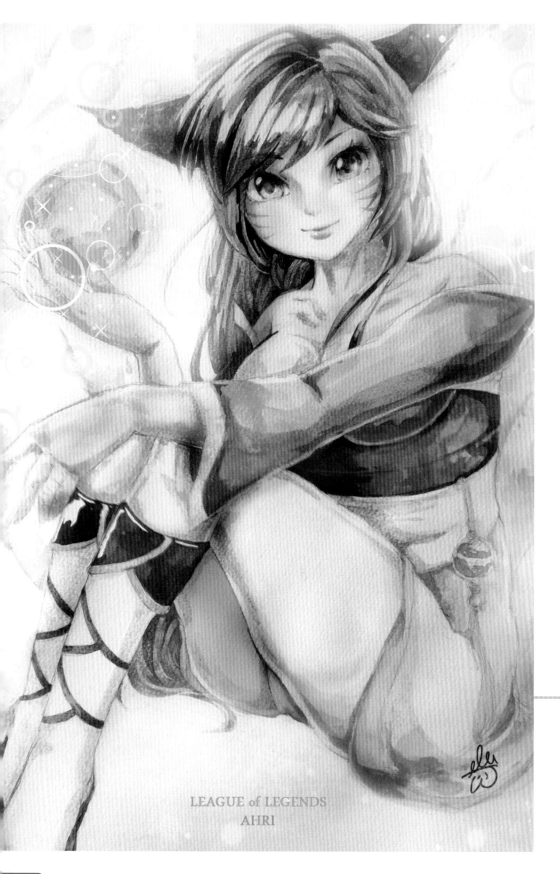

LEAGUE of LEGENDS
AHRI

AHRI
LEAGUE of LEGENDS

阿璃

練習人體＆水彩的產物，但翻拍的太暗
了導致她事後製最多的一張圖，不知道
是紙的關係還是怎麼，要上腮紅都會變
得髒髒的╱＿╲。

LULU x SONA x LEAGUE of LEGENDS

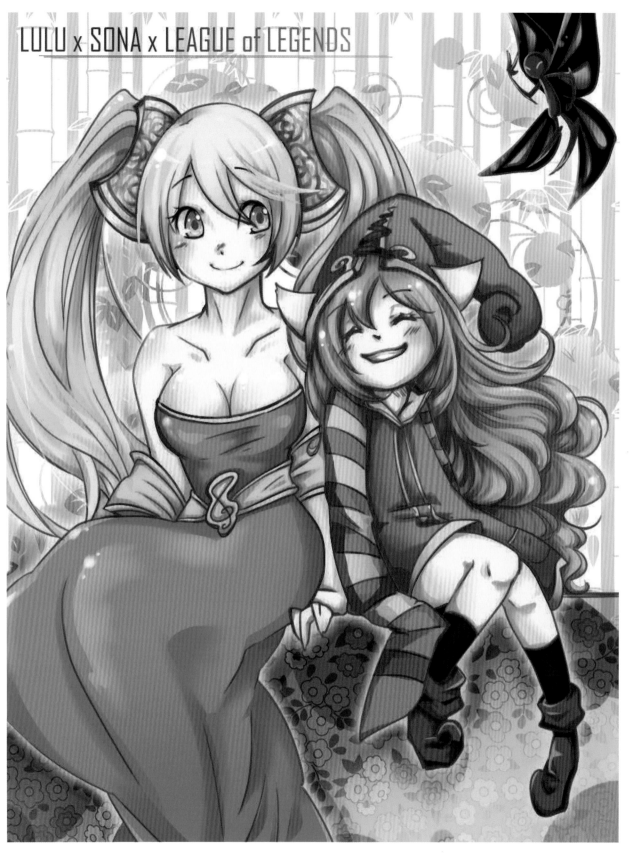

I will
support U

是為了想鼓勵在感情上遇到挫折的朋友，她只會玩 SONA，就畫出了，「不管如何，我都會在身旁支持你」的畫面，也嘗試背景貼入不同材質的組合。

汎的情人節

說到情人節就想到了汎,當時下路超夯組合就是汎跟努努,每次要玩 SUP 都會被問會不會努努,欸我就是不會所以只能畫一隻來 SUP 你啦,後面那兩坨是塔里克 &EZ。

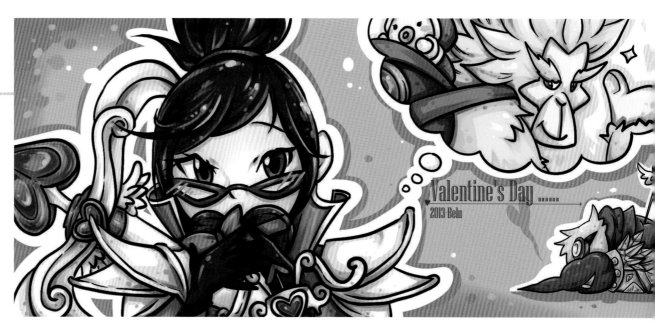

Valentine's Day
2013·Belu

Lulu × LEAGUE of LEGENDS × Design by Belu.2013

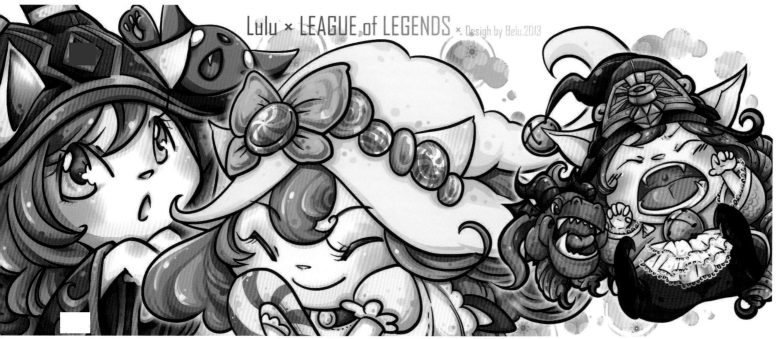

露璐狂歡節

當時突然有機會能製作馬克杯,於是將自己最喜歡的 LULU 一口氣畫了上去,本來還有經典造型但因為畫面太壅擠於是捨棄了,線稿的線條比較粗,想畫成較插畫的樣子。

PRACTICE BY EDGAR

CMAZ **ARTIST** PROFILE

E d g a r

畢業／就讀學校：龍華科技大學
個人網頁：http://edgar-syu.cghub.com
　　　　　　http://www.pixiv.net/member.php?id=5833213
其他網頁：art.edgar@hotmail.com

繪圖經歷

啟蒙的開始：其實從小就很喜歡畫圖，喜歡筆尖與紙張接觸時構築出一個畫面的感覺，每當看幅很美的作品都會引起想要動筆的衝動。

學習的過程：其實正式開始學習數位插畫是在大學三年級，因為專題的關係負責 2D 美術的部分，而學習的歷程以自學為主，硬要說的話還真的是騷擾很多前輩們才慢慢掌握技巧的 >w< 所以很感謝一路上貴人挺多的。

未來的展望：未來當然希望可以從事插畫相關的工作囉，也希望能夠開始接觸職業商業圈進行商業稿的繪製。

龍宮

嘗試自行設定故事的場景。混和顏色的部分,由於題材比較沉重,
所以用色會比較拘謹,在調和顏色上花了很多時間。龍壁與旁邊的
水流表現的很好。

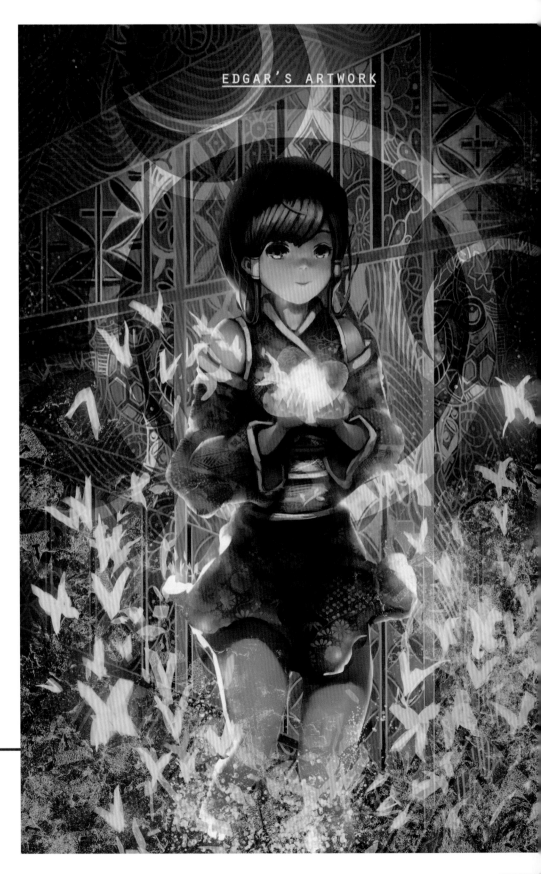

EDGAR'S ARTWORK

Miko

想要練習不是具象化的背景與人物之間
的搭配。最困難的大概就是背景的那堆
符文類的裝飾了吧，花了很多時間才整
理乾淨

仕女

與朋友們在寒假時一起集訓的作業之一。頭飾的雕刻很難，但也學到了很多可以運用的技巧。身上的快要消逝的特效。

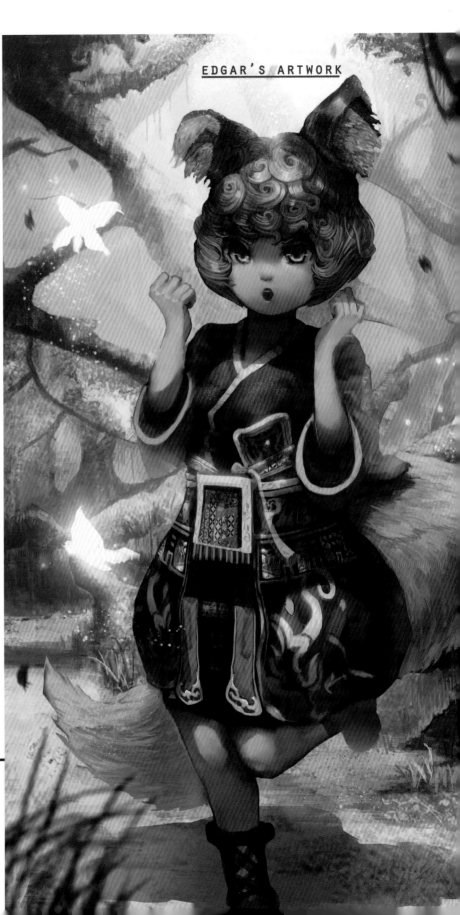

EDGAR'S ARTWORK

綿羊狐

與朋友們在寒假時一起集訓的作業之一。空間感與透光感的調整是這張圖最困難的地方，然後整體的細化也是目前畫到現在最有耐心的處理到滿意的階段，也是目前最滿意的畫作之一呢。

EDGAR'S ARTWORK

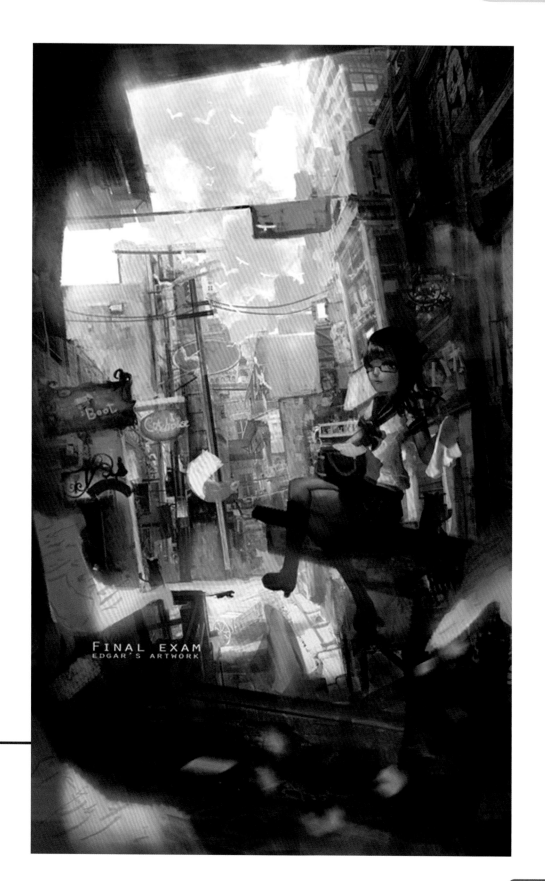

FINAL EXAM
EDGAR'S ARTWORK

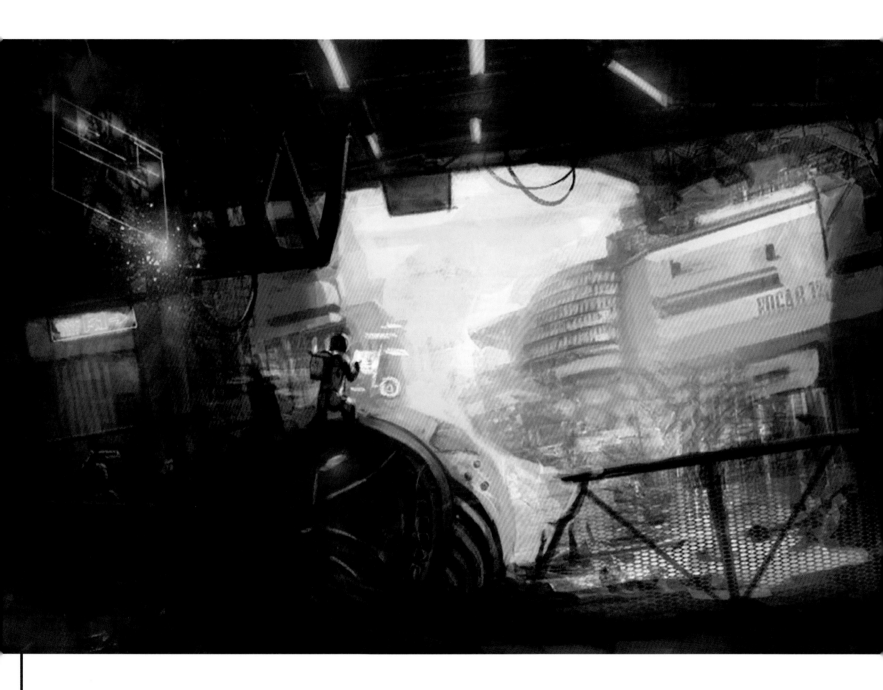

禁地探測

持續練習自己對於場景熟練度，這個是看完 FZD 的全
部教學影片後的第一個練習作，學習到很多國外的繪
圖技巧，而比較難處理的大概就是素材的取捨以及如
何運用畫筆去結合不同素材。

Final Exam

因為期末結束了想好好慶祝一下，就畫一張扔考卷的少女
囉。其實比較困難的大概就是人物塞進場景，由於一開始
構圖的時候單純只想畫巷弄，畫到後面就想增添一些故事
性，在人物與背景上的調整花了比較多時間。

CMAZ **ARTIST** PROFILE

Tianyuyarashi
天羽亞拉希

畢業／就讀學校：稻江商職廣設科

曾參與的社團：黑歷史就讓他留在回憶吧 XD 現在有時在 FF
場內打雜，近期有和影法師通訊協定合作商品
唷!!

個人網頁：http://www.plurk.com/miniakira

其他網頁：https://www.facebook.com/Tianyuyarashi
http://home.gamer.com.tw/homeindex.
php?owner=MINIAKIRA
http://www.pixiv.net/member.php?id=6051448

繪圖經歷

我從幼稚園就看著亂馬的漫畫學繪畫。從小時候就一直亂畫，最瘋狂的
時期是當兵站大夜彈藥庫哨都靠著月光畫圖（稿紙藏在防彈衣的鋼板夾
層裡面），退伍後出了第一本同人誌，內容是 RO 但是黑歷史就（略）吧
（轉頭）

因為家裡情況不允許而且努力錯方向，雖然痛心但是最後放棄夢想接受
現實，在社會上乖乖工作了好幾年，但不管換了哪個工作，上班中只要
被我抓到空檔，還是忍不住會偷畫圖（死性不改）

因緣際會下認識了白靈子老師，她除了讓我見識到了畫紙上不同的世
界、改變了我的思維和觀念，也讓我早就自我封印的熱情漸漸的又點燃
了起來!!

前年換工作的空窗期，第一次經由她親自指導的我，畫了一張魔物獵人
麒麟娘，竟因此靠著這張圖接到了日本卡牌遊戲的案子，開始了我的接
案生活。繞了一大圈，最終好不容易回到了想走的路，這全部都要感謝
白靈子老師，讓本來屈服於大環境的我，可以在三十而立的年紀實現夢
想，可以在畫圖的領域和大家繼續琢磨和努力，追逐自己的夢想!!!

魔物獵人麒麟娘

本人曾經嚴重魔物獵人中毒，在地下街一坐
就坐了三年，遊戲時間破萬（掩面）最喜歡
的裝備是ヒーラーＵ和麒麟裝，加上對胸
部的執著，所以裝備被我一畫就是爆乳，
右邊的那隻麒麟娘對我意義重大，因為畫
了她，意外的開始了我夢寐以求的接案人
生，Pixiv 上是貼全身圖，這張是專門為了
ＣＭＡＺ重新排版的唷 (*'　　)~

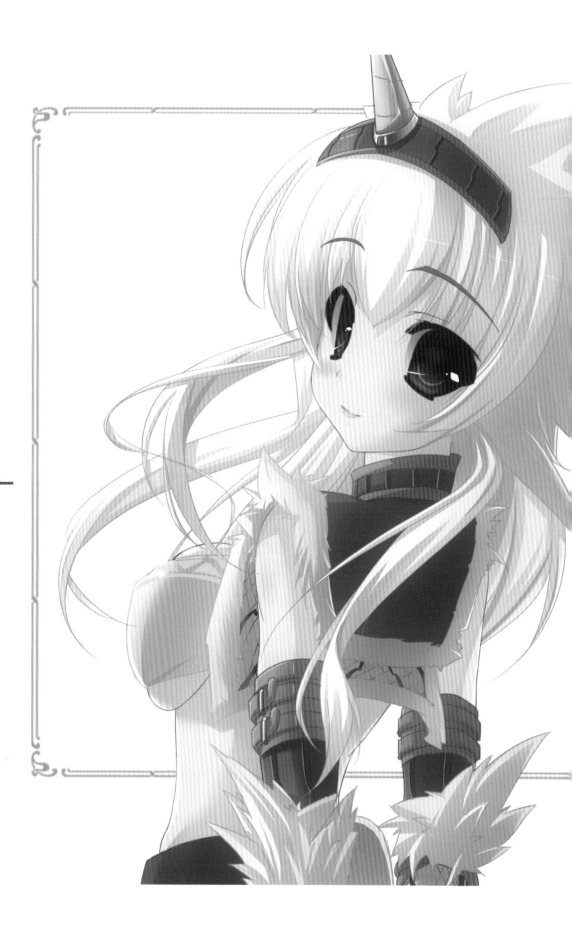

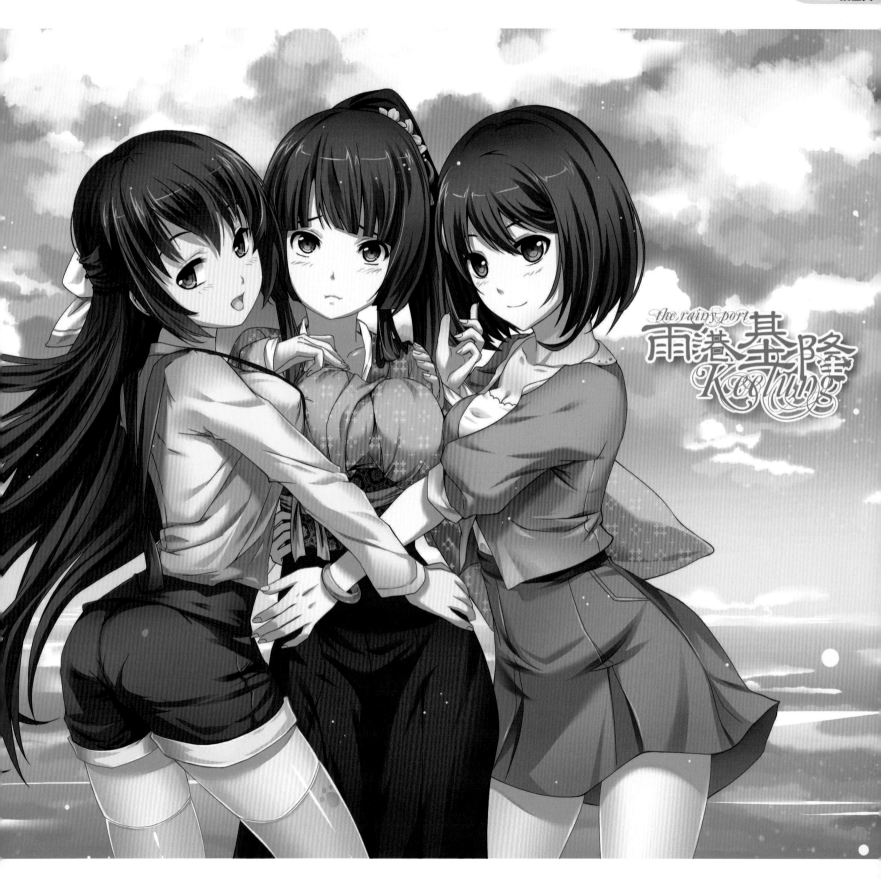

the rainy port
雨港基隆
Keelung

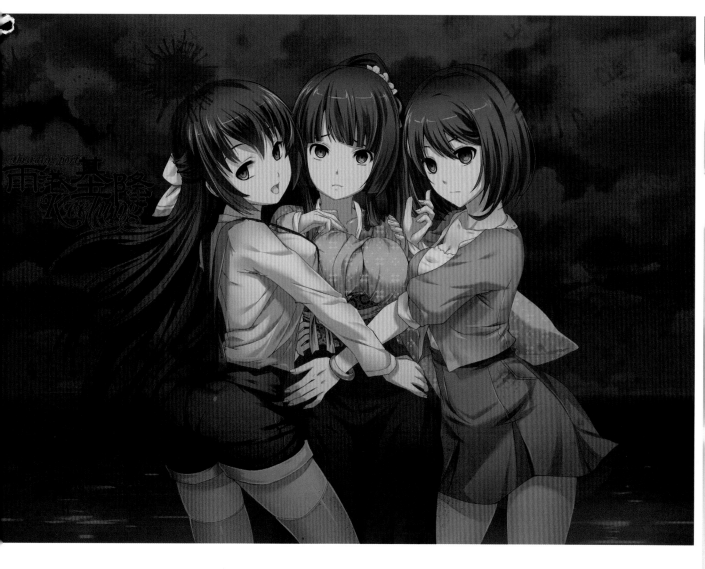

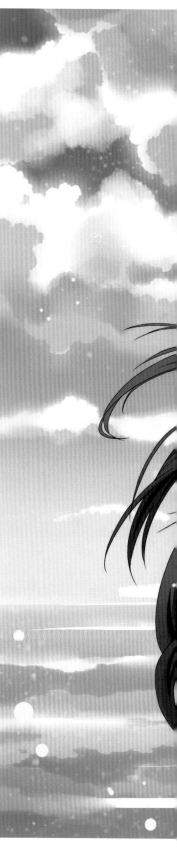

雨港基隆 主視覺

預計今年暑假發售，國產同人遊戲的合作，屬於台灣人的戀愛遊戲《雨港基隆》，年代設定在日治時期的台灣基隆，故事主要闡述 228 當時所發生的事情。遊戲主繪師是白靈子老師，我則是負責網站主視覺進版圖和某些非遊戲主線的人物插圖繪製，算是分擔一點白靈子老師的稿量，由於邀請來的非常突然，創作期間真的是繼開心又壓力沉重…對於年初才因為趕稿導致病倒，住院開刀的我來說真的是一大挑戰（淚），但是我會努力的畫的！！_(:3 」∠)_ 話說遊戲是有配音的唷！！因此我還拿到了聲優的簽名呀！！！！

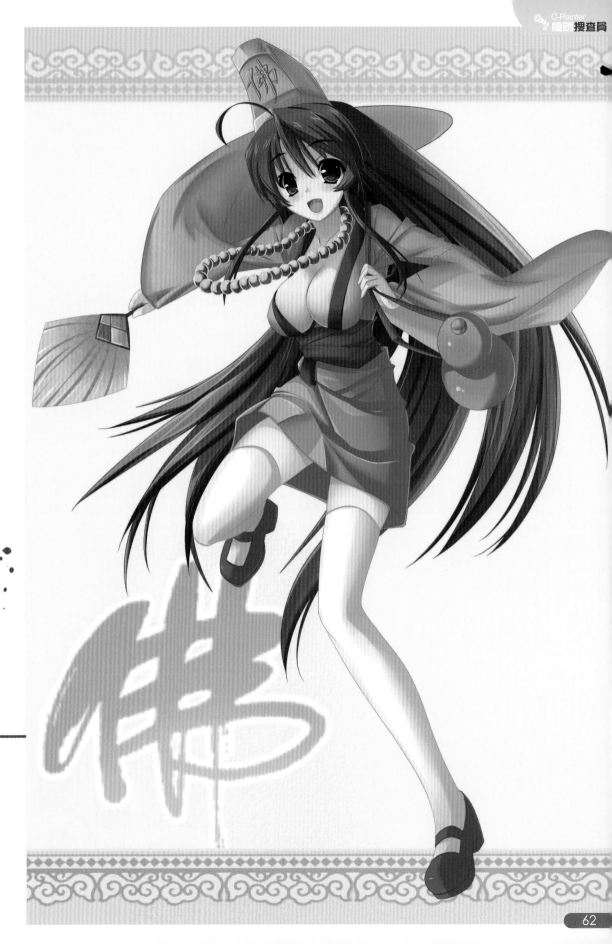

觀世音菩薩 - 觀音娘娘

暗榮 (X) 討鬼傳比賽的作品,總共有 4 個版本,這個是第二個版本,當時和朋友們很開心的參加了這個比賽,過程就(略)吧 XD,結果大家都有拿到入圍獎,是討鬼傳的襯衫,好看又好穿,我和白靈子老師都很喜歡 d(`)b

另外這張和少女兵器,都有入選台中 GJ 畫展,是我的作品第一次公開展出,可惜當時一樣在修羅場,無法親自前往台中參展真的很可惜,這張在巴哈和 P 網有全版本,意外的很受大家的好評,這就是胸部的力量吧?(自重 !!!)

濟公活佛

遊戲─卡卡們的大亂鬥的合作,總覺得我跟佛很有緣,初期接的案子都是神呀佛呀的,爆乳成這樣一堆人都說會遭天譴,可是大家還不是一樣舔舔(被打),不過最近為了迎合大眾的口味,我努力的幫人物縮胸中(含淚)眼睛和麒麟娘一樣是我自己的畫風,但是最近好像不流行大眼睛了,經過一番折騰,痛下決心改畫風,不過還是最喜歡大黑圓(眼睛 XD)

愛神厄洛斯

遊戲—卡卡們的大亂鬥的合作,胸部一樣爆(略),不過眼睛稍稍的縮小了,其實,濟公那張我很不滿意,可是意外的草稿和上色都一次就過了,反而是這張愛神,我很滿意,但結果卻是修改了 3~4 次才敲定成現在這樣…當時的我一直懷疑我畫圖是不是太過自 High,只顧著自己爽但沒想過其他人是否會喜歡,在這張作品之後,我開始陷入嚴重的低潮,不知道怎麼創作才是最好。

CMAZ **ARTIST** PROFILE

KENKEN章魚燒

個人網頁：https://www.facebook.com/kenkentakoyaki
其他網頁：http://www.pixiv.net/member.php?id=2468640
曾參與的社團：個人社團
其他消息：現為狂龍國際約聘插畫家兼講師

繪圖經歷

啟蒙的開始：從小就一直在亂塗，覺得畫圖實在很快樂，就一直持續到現在。

學習的過程：到目前為止也還不是很懂畫電繪，遇到不懂的地方會在網上翻教學、或是向友人們求助，實在是給大家添麻煩了…(艸)

未來的展望：希望能夠以全職為目標努力前進

賀年

這是今年的賀年圖，裡面三位是章魚燒家的住民，都是普通的不良 (X) 青年，希望大家會喜歡他們 ('艸`)。

織田信長

最近迷上的手機遊戲，希望畫出帥帥又充滿邪氣的感覺，瓶頸是肌肉部份好像如何畫也不夠誘人 (炸)。

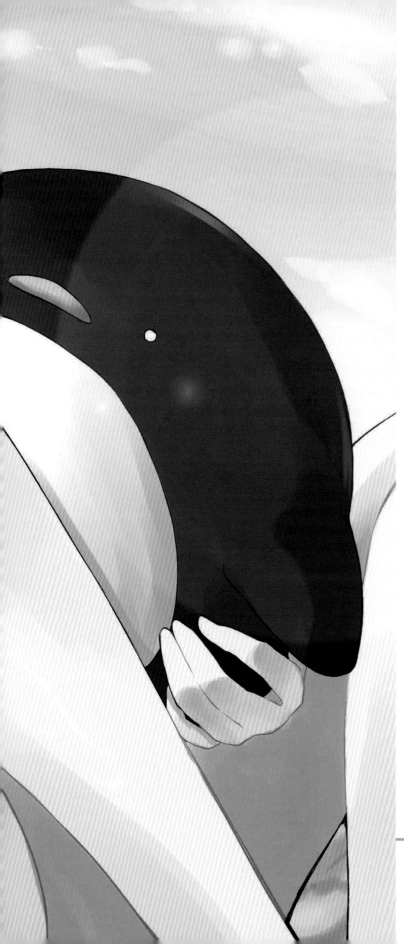

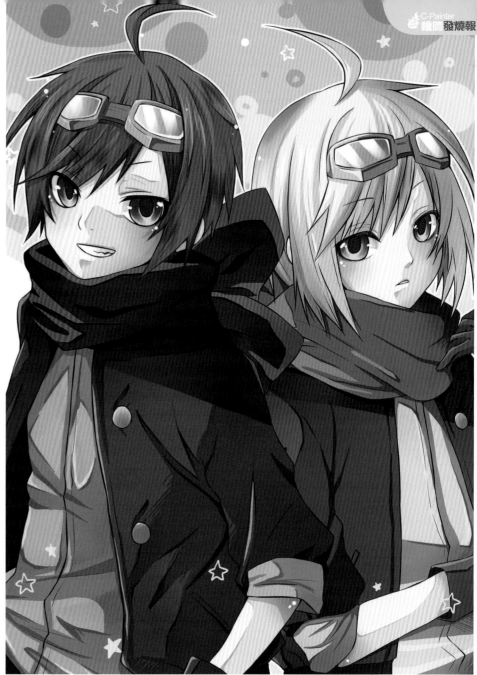

萊特兄弟

這是第一次在橙色和黃色上塗紫色，自己平常用色都很保守（艸）所以這次感覺很新鮮，不過因為不熟練所以效果一般般，也不懂得該怎麼塗，希望日後能夠塗得更好。

西瓜泳裝

看動畫的時候，雖然只出現一幕，可是實在太性感了！印象十分深刻，所以就畫了這張圖，完成後覺得企鵝才是最耀眼（？）的…XD

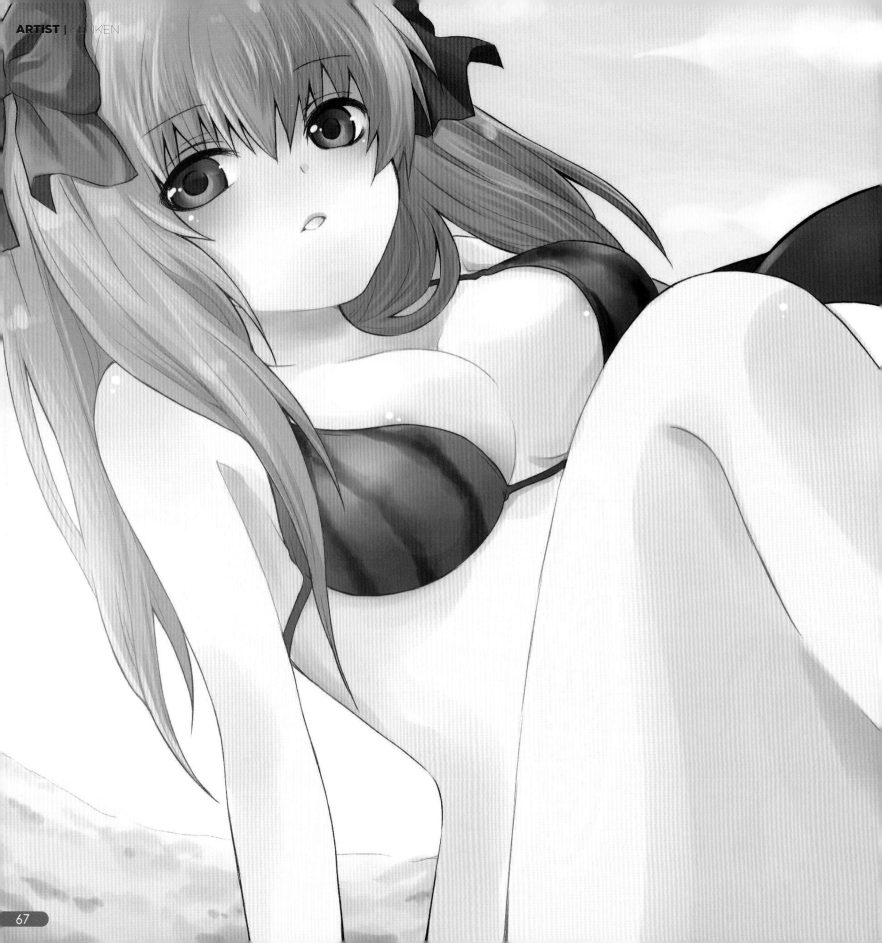

白音

之前在重玩逆轉檢事，所以畫了
空姐白音，呆呆的表情配上性感
服裝實在很萌～繪畫的時候希望
能表現這萌點 (?)

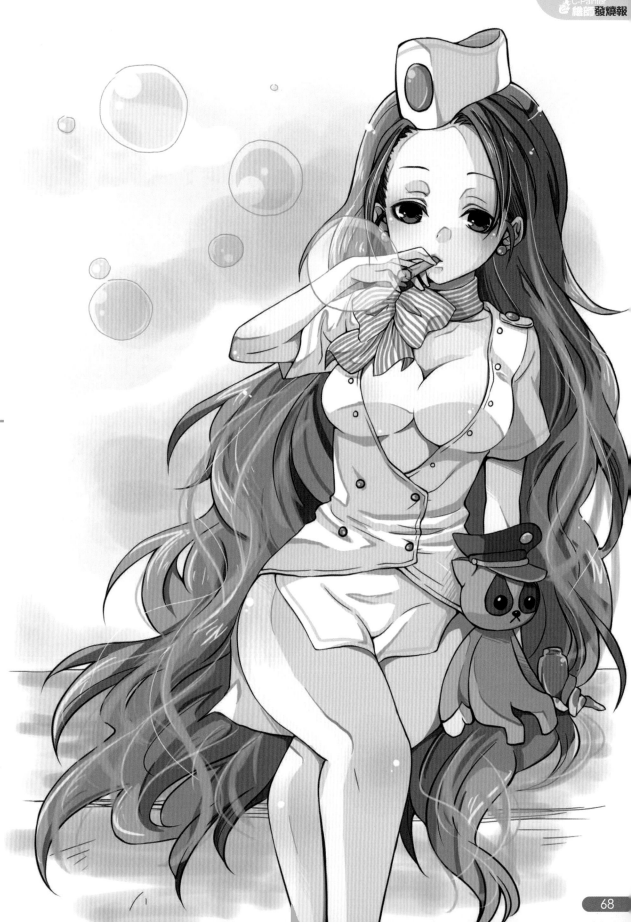

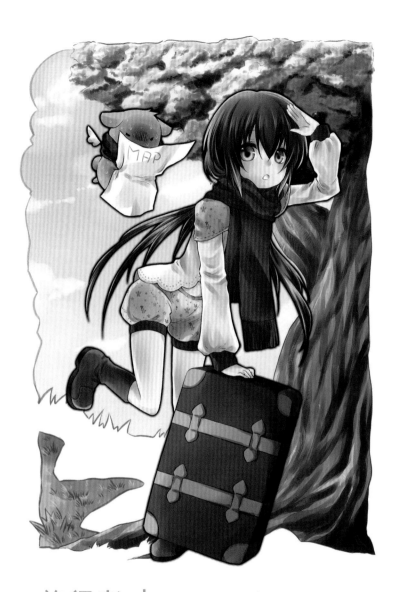

旅行者

單純的想練習畫女孩子～因為不擅長畫女性，希望通過練習可以令自己漸漸能畫出可愛的女孩…（＇艸｀）。

人氣賀圖

送給《我是公主，但是我很窮》的人氣賀圖，五十萬人氣實在很厲害！…英文字事後才知道要加 s…（艸）左下角在跑步的到底是…？XD

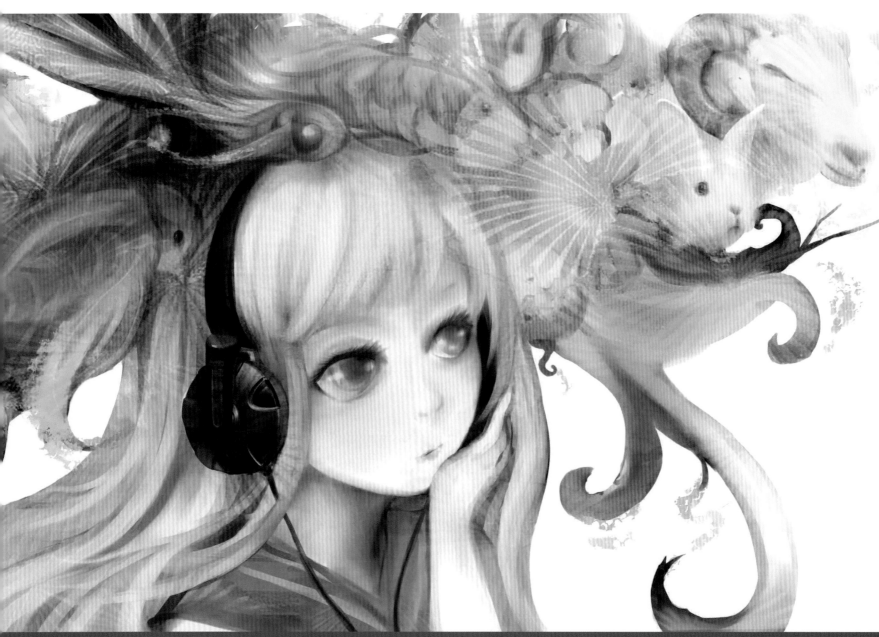

CMAZ ARTISTPROFILE

張小波

個人網頁：http://www.pixiv.net/member.php?id=2362674
其他：http://home.gamer.com.tw/homeindex.php?owner=a125987992
http://www.facebook.com/a125987992#!/a125987992

近期狀況

趕稿接案中。近期正在籌備 FF 等同人活動的東西，預計明年才能出本了。

ponder

思考著構圖、思索著配色，這就是創作
有趣的地方。

玫瑰

這張主要是想營造一些氣氛，所以大量
地使用了一些紙紋圖，最滿意的地方大
概是玫瑰吧。

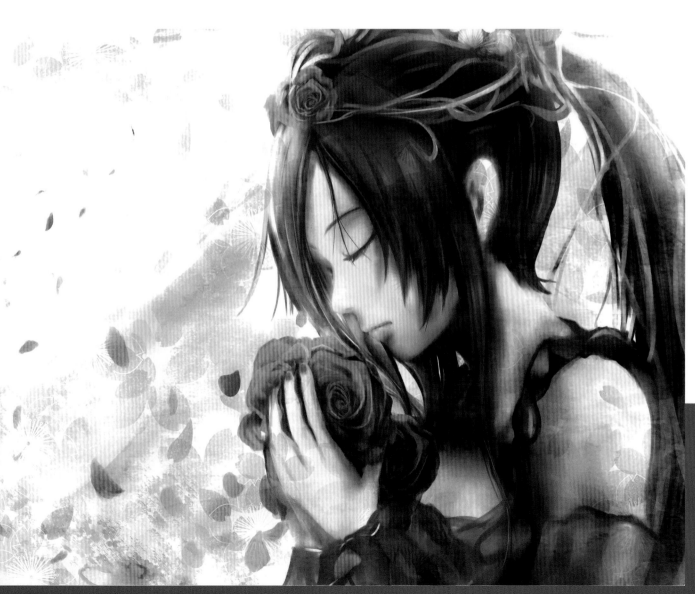

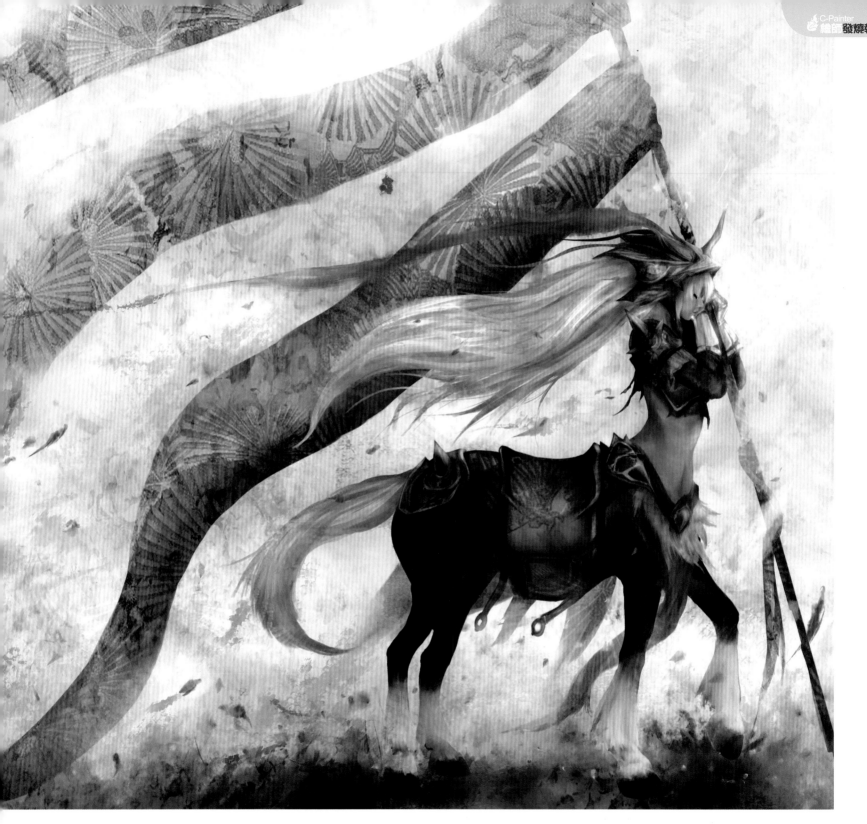

皇龍の姫

這張是跟朋友們開實況玩主題繪意外的產物，竟然
畫完了～～小皇女、皇龍甚麼的一定要加上去拉。

迎春

馬年當然要有馬娘拉，今年的第一張圖，人馬本身就是個有趣得題材，
所以畫起來還挺愉快的。

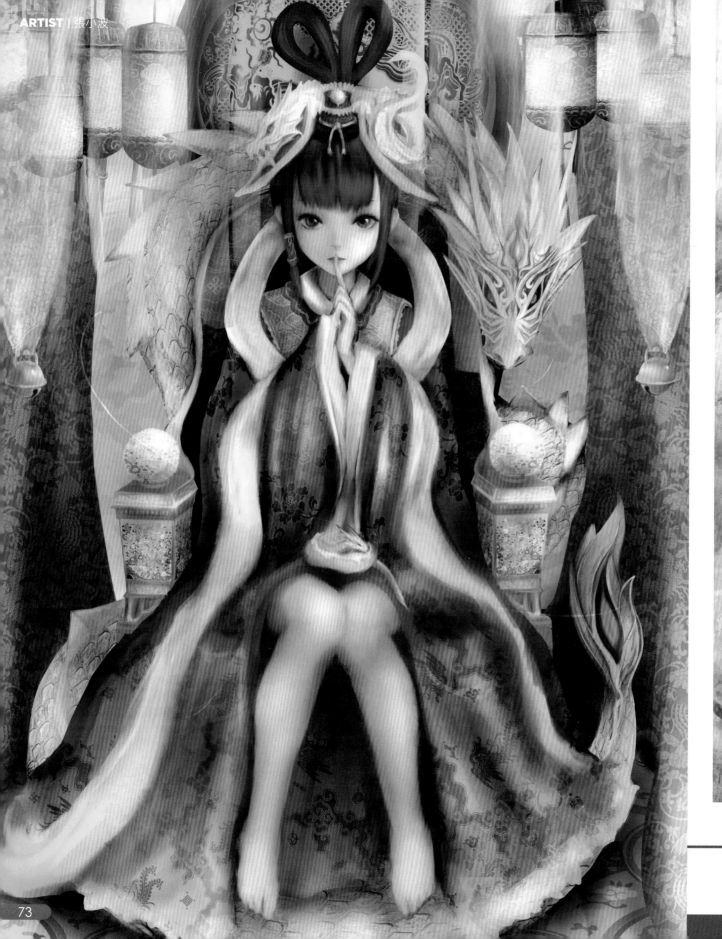

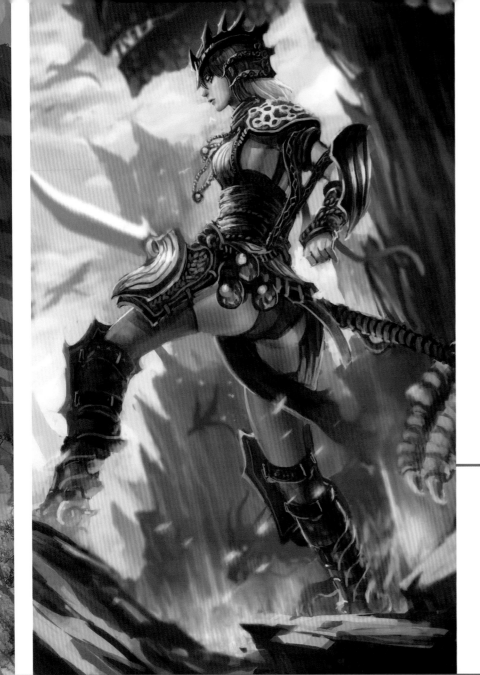

You charge, I follow

想要中斷連續不畫圖的紀錄所以畫的，但因為一開始沒有打算畫到完所以沒規劃畫面和透視，後期補上背景時總覺得人物的尺寸很像巨人，有在角落加上小人的衝動。最滿意的應該是整張圖的氛圍吧，另外因為很沒耐心，這張圖的完成度其實算高了。

CMAZ **ARTIST** PROFILE

天草 SGFW

個人網頁：http://sgfw.deviantart.com/
其他：https://www.facebook.com/sgfwlee

近期狀況

雖然參加了這次的 CMAZ，不過學校的事情忙得幾乎沒時間怡然自得的畫雜圖，目前正在進行截稿當天整理投稿圖的動作，十分危急。另外看了迪士尼的動畫 frozen，還在感動時就看到迪士尼裁了一大堆人的新聞（三月時），不知道有沒有看錯。目前的規劃是好好準備研究所的東西，把腦子裡的東西整理清楚，也希望真的會讀這些字的人一起努力，感恩。

憂傷巨人

自己畫的小系列其中的一張，搭配文字想做出圖文的感覺。這時候正在嘗試高彩度的背景，在拿捏上有些困擾，另外螢幕的色差也影響到最終彩度的決定，最後是取個可接受的程度。鮮豔的用色與哭泣巨人間的反差有表現出來。

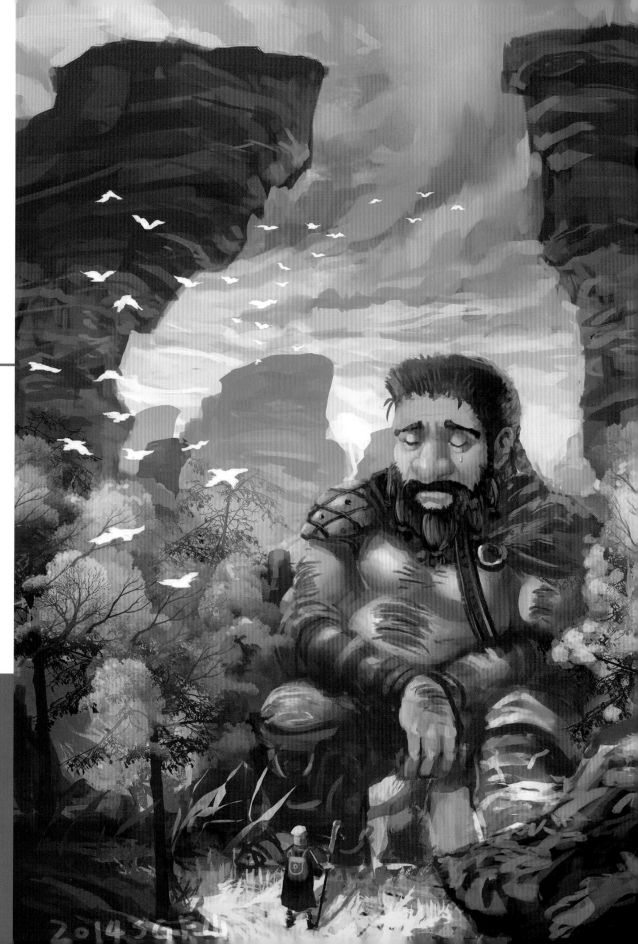

半人馬與小夥伴

看到有人網友畫半人馬，覺得很有趣也就畫了，雖然會畫
怪物，不過對真實動物的體徵還是滿薄弱的，下筆時很
卡，所以花了時間研究馬的構造，難得出現兩個人個構
圖，在思考畫面背後的人物互動與故事十分有趣。

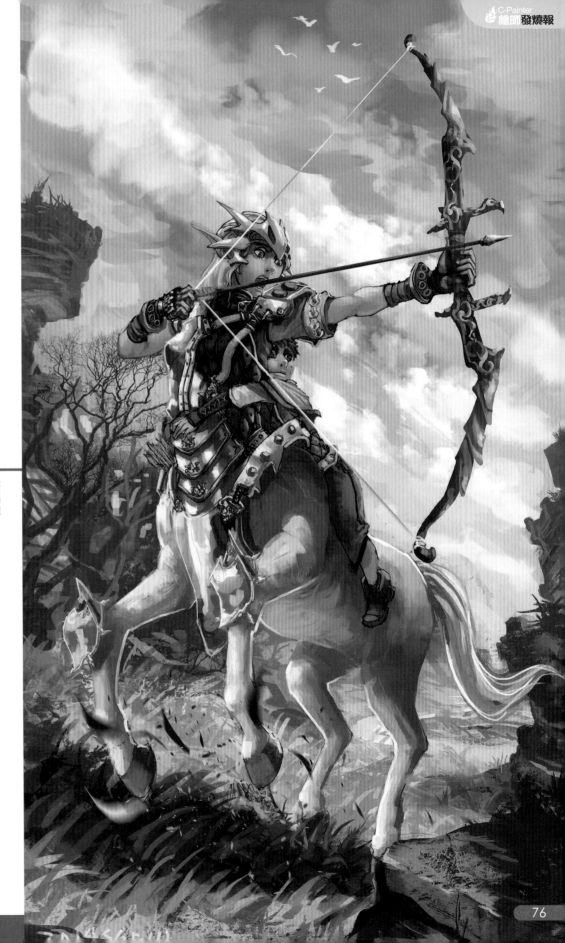

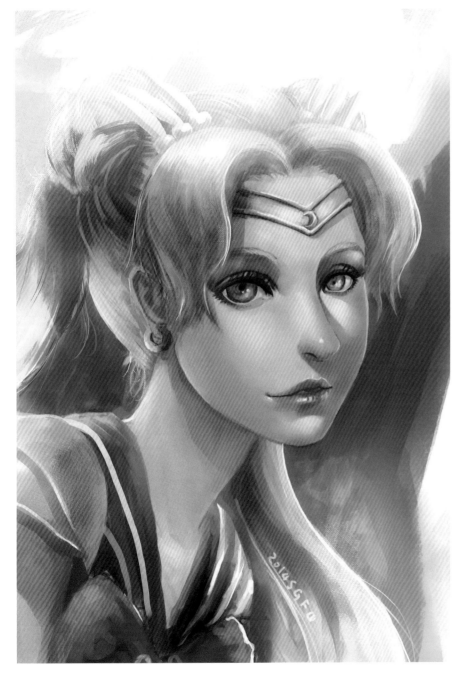

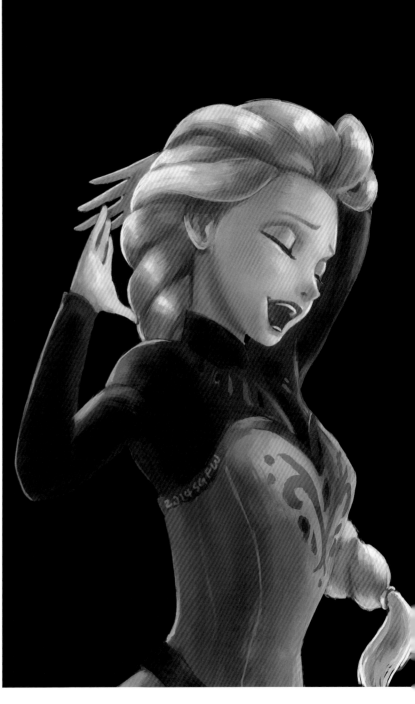

月野兔

月野兔是小時候第一個會畫的漫畫人物，因為大姊有一本貼紙部裡面很多她的貼紙，小時候常常在牆壁上畫她。如何把女生畫的像女生一直是我最大的困擾，所以一張臉畫了六個版本。不過光是重溫兒時的樂趣就覺得很滿意了。

Elsa

因為一直聽 MV 聽到有點想畫。過程中沒有甚麼特別的瓶頸，硬要說的話，就是如何抓取 MV 中這段動作的動感和情緒吧，同時這也是滿意的地方。

CMAZ **ARTIST** PROFILE

開2

個人網頁：Blog.yam.com/vix6wia

近期狀況

前陣子發生的趣事／事蹟：家裡養的黃金獵犬怕蟑螂，到處跑。冰雪奇緣好好看！本來不太感興趣，但是看了網路上優秀的評論後，抱持嘗試心態去看（而且也在介紹文中聽了 let it go）。在電影院中看的好感動，名曲出來時候更是 ... 頭皮發麻＋內牛滿面 ~~ 這次看電影最讚了！

其他：目前在找工作

最近想要畫／玩／看：把草稿都完成就很滿足了 ╳

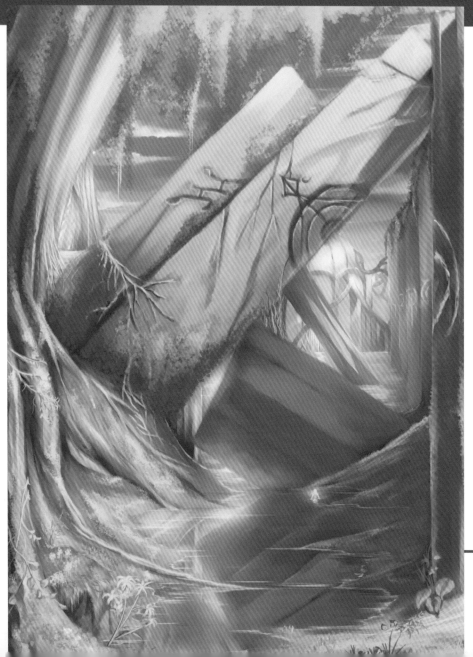

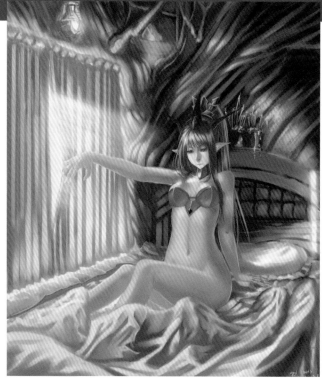

剛睡醒的角娘

想呈現幻想的屋子，剛睡醒時後剝開窗簾陽光照入的感覺。棉被滿難畫的，後來有想到解決方法，只要善用柔邊筆就可以了。

蒼古遺跡

想畫純場景，失落之地，佈滿青苔。而元素精靈很喜歡在這裡生活。透視＋巨大樹的感覺很難表現，還有做成 JPG 時候的色偏。

森祈、祭祀錄

在巨大的古老森林中，精靈翱翔，
祭祀平凡和寧靜，以及樹的庇蔭。

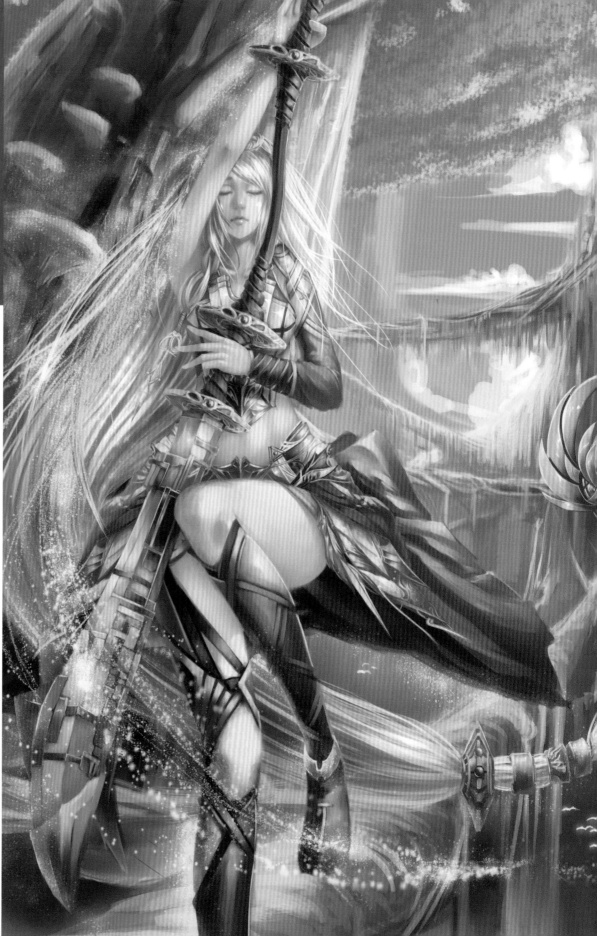

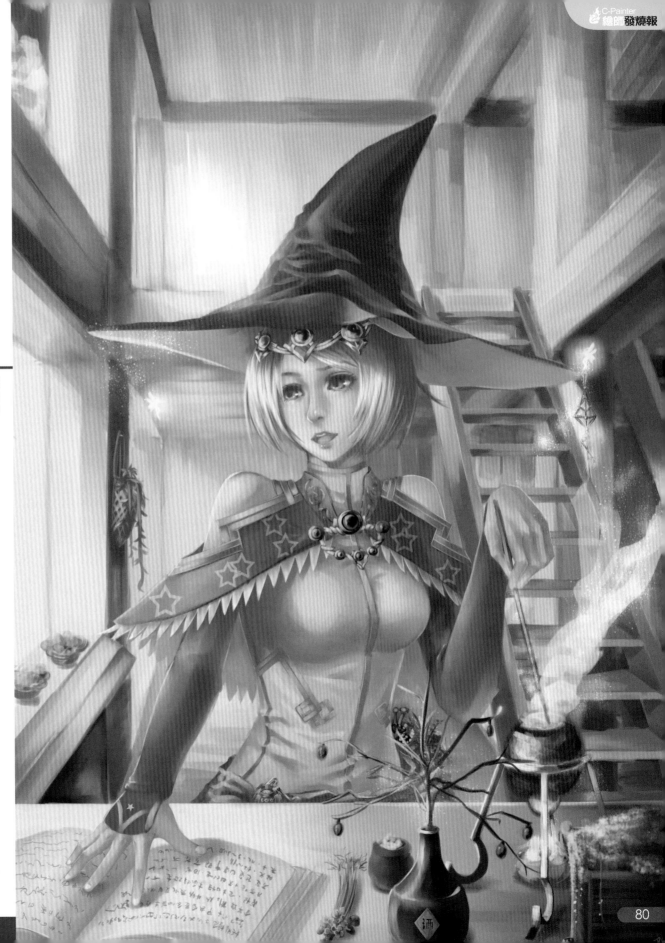

小巫婆

魔女調配丹藥，卻變成香噴噴的精靈
糧食，兩個小妖精聞香而來。室內的
陳設有點複雜。自認為把女角煩惱的
樣子表現得很好。

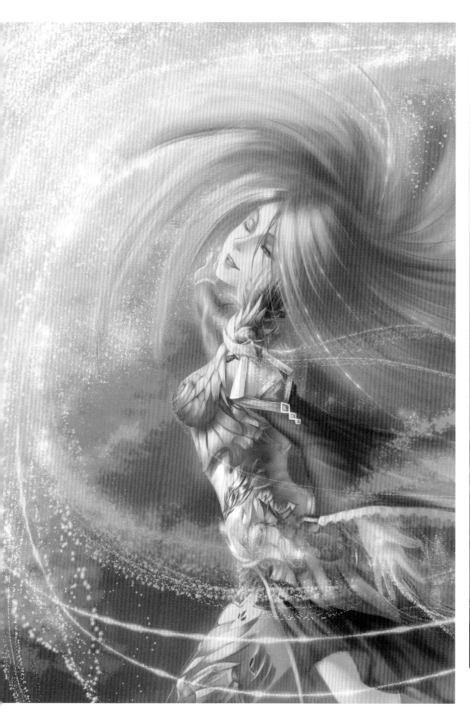

朱雀

想表現鳳凰、不死鳥的自由，創作時間上拿捏得很
支拙，燦爛的心情很棒。

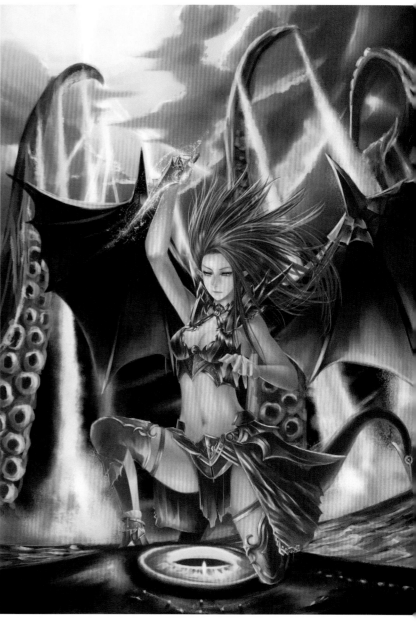

龍女制裁

在早期有畫過一個作品，船難，背景有巨大的海怪，還有海神女妖（類
似神鬼奇航中的女妖設定）。不斷的造成危害，所以這次天界派人的制
裁（ps: 龍娘設定是也是早期在巴哈站慶 14 年賀圖創作的角色）。構
圖上想要能看到天、又想看到海，同時還想看到巨大的海怪滿難的。

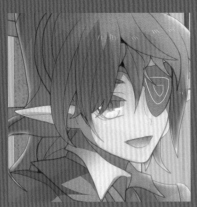

CMAZ **ARTIST** PROFILE

啾比

個人網頁：http://home.gamer.com.tw/homeindex.php?owner=fromchawen
其他：https://www.facebook.com/mufasachu
畢業／就讀學校：銘傳大學

近期狀況

最近想要畫／玩／看：搞定和友人合作的 APP 美術設定，持續練圖中，希望有足夠能力接些外包。
最近想要畫／玩／看：Pixiv PFFK 企劃征戰中

依希雅

巴友 Zakusi 設定的角色，個性害羞的龍族女子。這張作品的情境表達的氛圍個人還蠻喜歡的。

無題

我真的沒什麼命名天份，正經的取名感覺挺肉麻的，主要在練習灰階染色效果，不過怎麼染都會讓顏色變得很鮮艷，這部分還要多加嘗試。

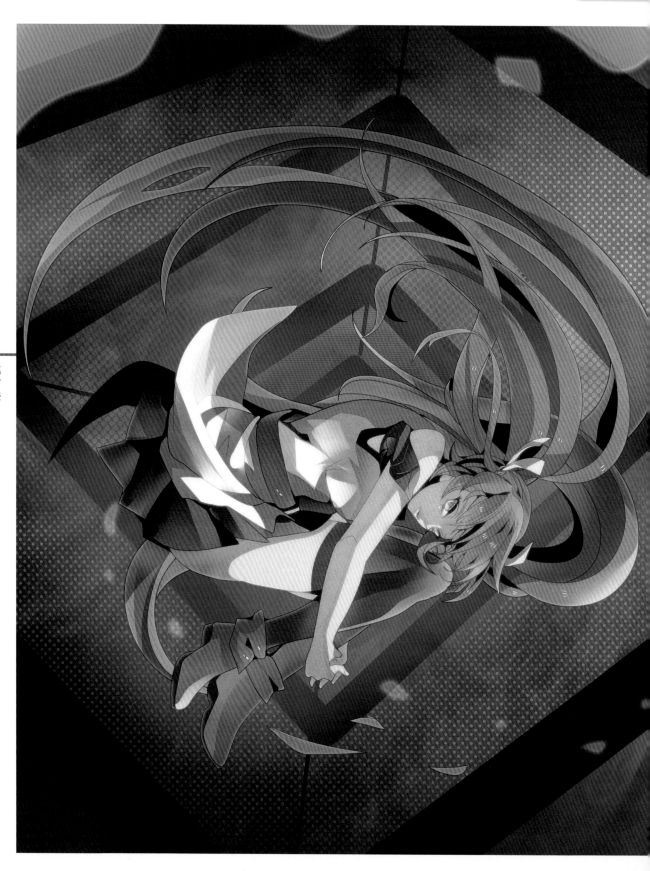

莉希

巴友 illuster 設定的角色，是個雙馬尾的傲嬌女孩（？），這張嘗試畫了圓形的構圖，感覺用幾何形為基準去畫的構圖還蠻好發揮的。

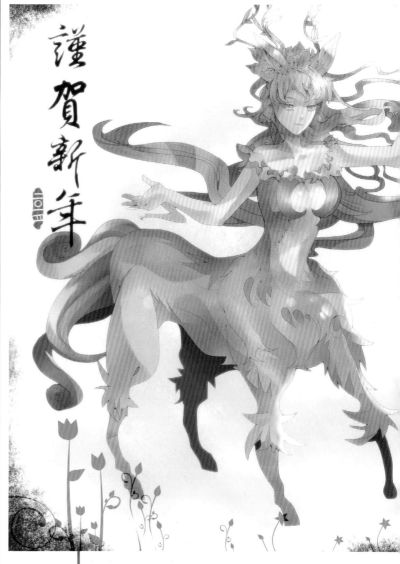

謹賀新年
二〇一四

春神

新年的賀年圖，希望畫出馬年的意象以及春天降臨的溫暖感覺，頭髮的飄逸感花了點時間琢磨。很喜歡畫圖中有風流動的氣氛。

亂世不彰，魔界生機！

想表現鳳凰、不死鳥的自由，創作時間上拿捏得很支拙，燦爛的心情很棒。

CMAZ **ARTIST** PROFILE

阿七

畢業 / 就讀學校：龍華科技大學
個人網頁：http://home.gamer.com.tw/homeindex.php?owner=seventhsky00
其他：http://www.plurk.com/seventhskytime

近期狀況

前陣子發生的趣事 / 事蹟：馬上就要面臨兵役啦，這場戰爭結束我想回家鄉結婚。
即將參加的活動 / 比賽：有社團歡迎交流，不然我只能忙自己社團活動。
最近想要畫 / 玩 / 看：有興趣想一起繪製機器人插畫的歡迎聯繫喔～

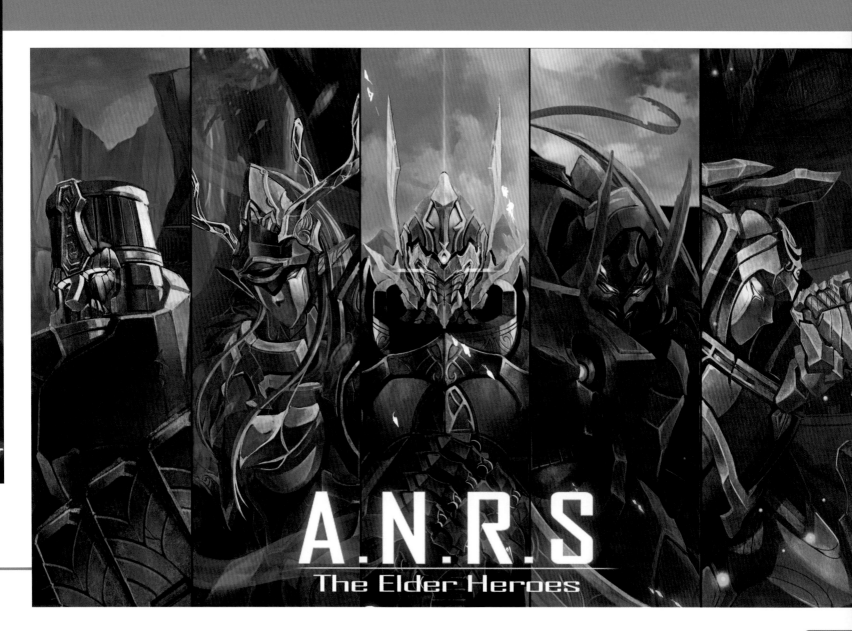

A.N.R.S
The Elder Heroes

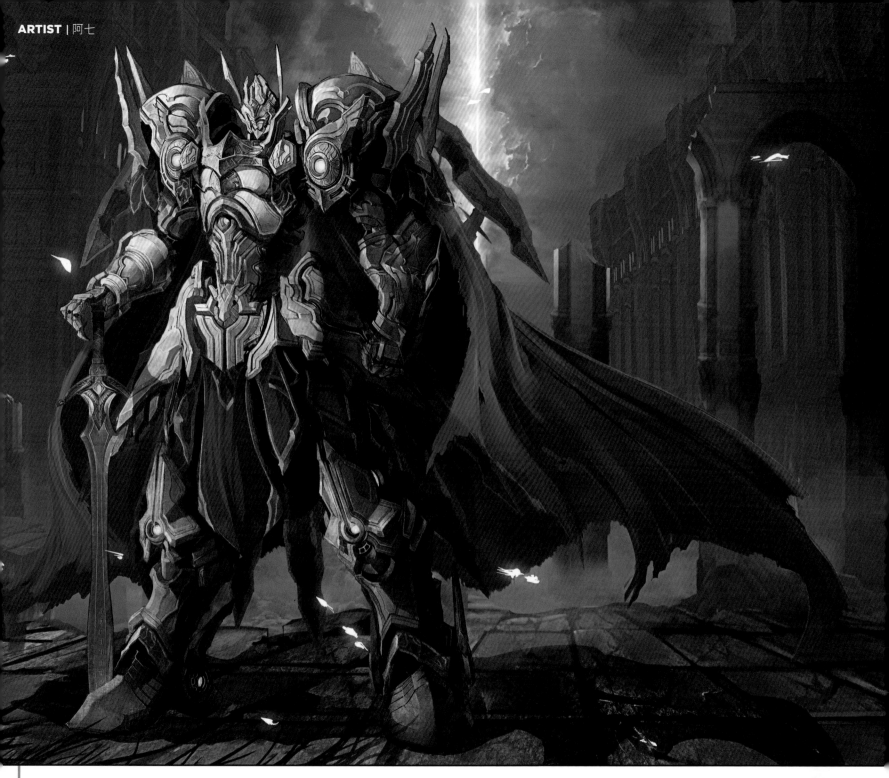

HERO 鳳凰鎧甲

HERO 的設計理是奇幻故事典型的勇者，一盾一劍平衡的能力、正義與榮耀的象
徵，鳳凰鎧甲正是還原古代時英雄所配戴的裝甲，類似最終戰型態的概念來設計。

英雄集結

將五部上古英雄合為一張的印象插畫

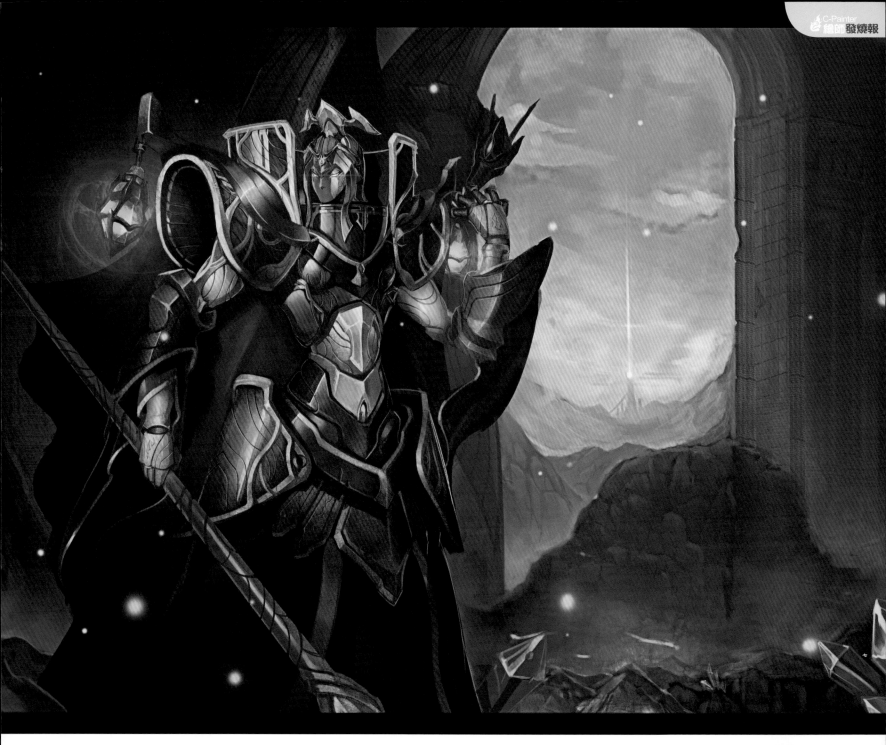

Giant

Giant 設計時較為模糊，為了同時想把矮人跟巨人這兩種反差的印象
融合在一起花費了不少功夫，最後是將矮人裝甲風格大型化後才慢慢
訂出整架機體的輪廓，讓這架機體有種碩大的感覺。

Witch

Witch 的設計理念定位於一般奇幻故事中的魔法師，並以類似的法袍
概念作為裝甲設計之出發點，讓整體機型更貼近於古代所製造的產物。

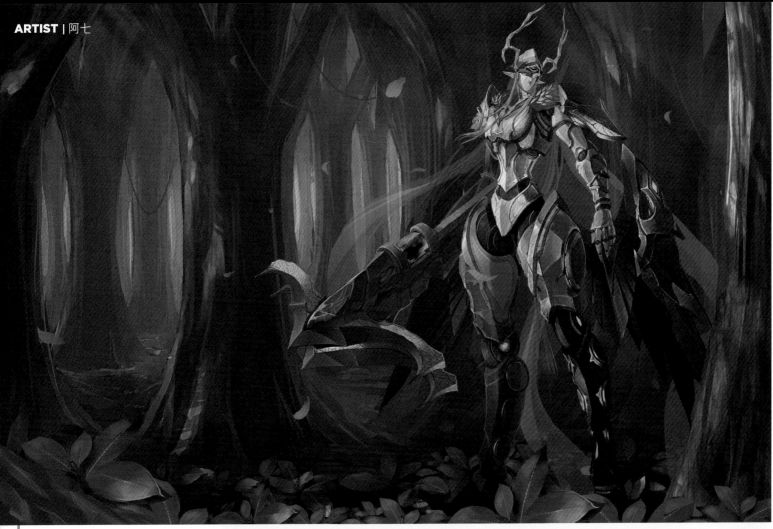

Elf

Elf 為了更加營造出奇幻世界
精靈的角色，又不希望與傳
統的精靈相仿，刻意詩大了
腿部的寬度，強調進行誇張
跳躍時所需的出力，而主武
器也由印象的弓箭換成弩炮，
捕捉敵人和射擊全部仰賴額
頭上利用禁術所保存的龍族
瞳孔，再次強調龍族對其他
物種的優勢。

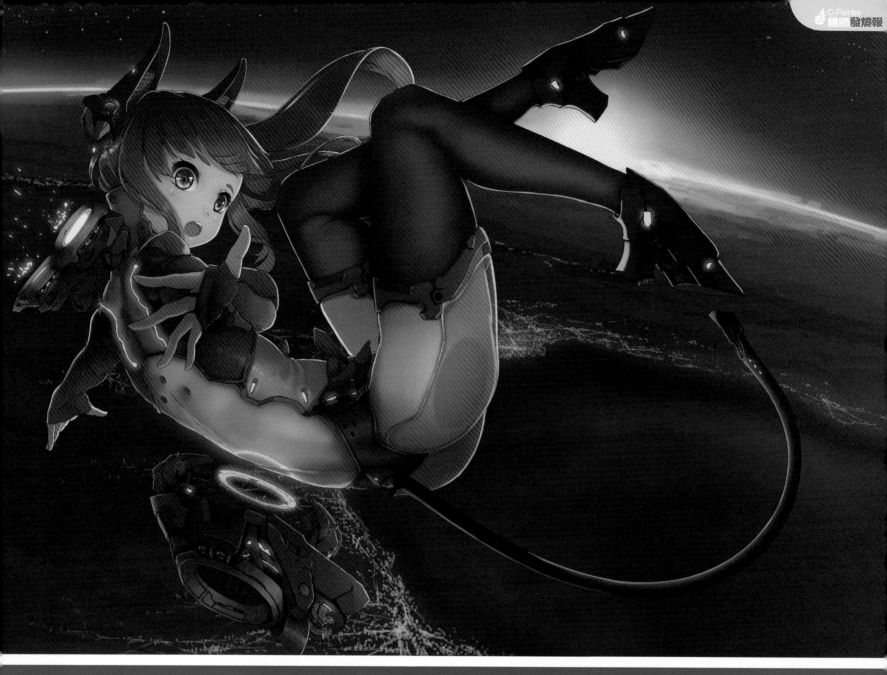

CMAZ **ARTIST** PROFILE

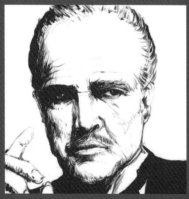

方向錯亂

個人網頁：http://home.gamer.com.tw/homeindex.php?owner=a736066
其他：http://pixiv.me/a736066

近期狀況

前陣子看了新海誠老師的新動化廣告，讓我深深感動也從中激發不少 idea，希望有朝一日能呈現出來。
最近迷上好多電影，有好多點子在腦中打轉～~

即將參加的活動 / 比賽：落櫻散華抄_自製圖片徵稿活動

最近想要畫 / 玩 / 看：最近好想玩 PC 版 GTA-V，不過還在期待中～

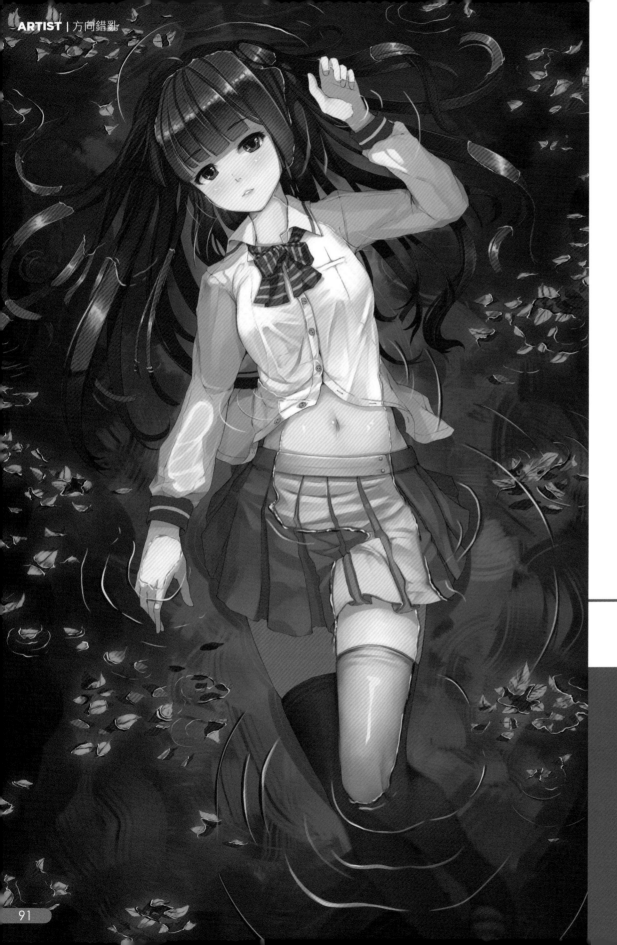

抓住我！！

主要是因為看了一場電影，被受感動而
動手畫的一張～（能踏在地面真好）

校服與季節

畫圖的感覺有跟著在變化，所以就
來一張頗有秋天氣息的圖～～

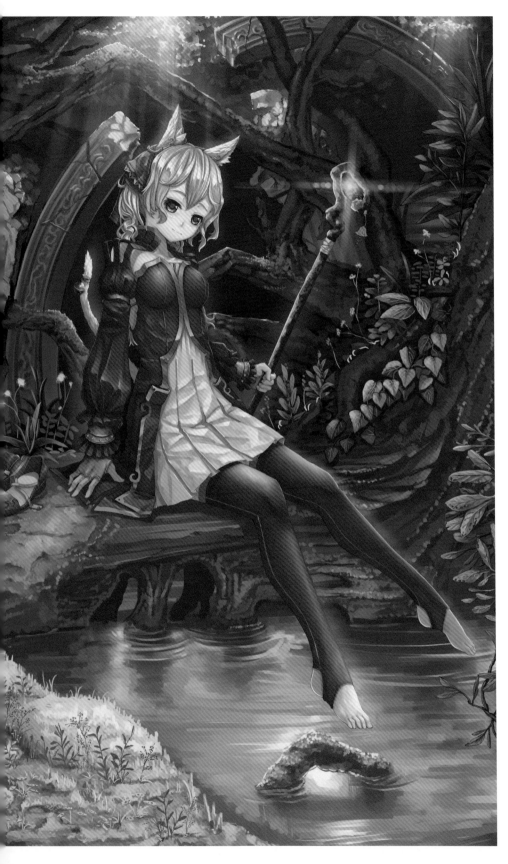

熄火

想畫一些飛在空中的少女

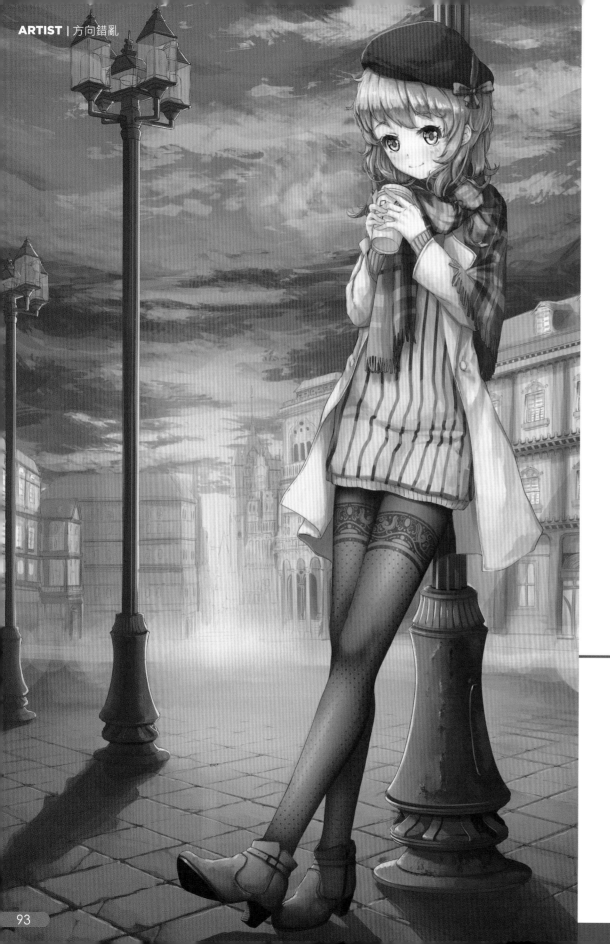

森林間的小湖

這次作品主要是嘗試畫森林潮溼與雜亂的感覺，主要是受到吉卜力與新海誠的電影所感動，而產生的圖。在人物後方的雜草，讓我失去原來想法的感覺。整個場景挺滿意的。

冬天

冬天的季節讓我想畫一些在寒風裡也能感到溫暖的圖，背景建築滿苦手的。

余月 Wayne

黏土人攝影天地

大家好，我是余月，前兩期已經和大家分享過關於我的一些攝影心路歷程，以及黏土人攝影以及一般拍照時的差異。這一次將延續上一期的主軸，讓我用一些作品當範例，將攝影小技巧分享給各位讀者。

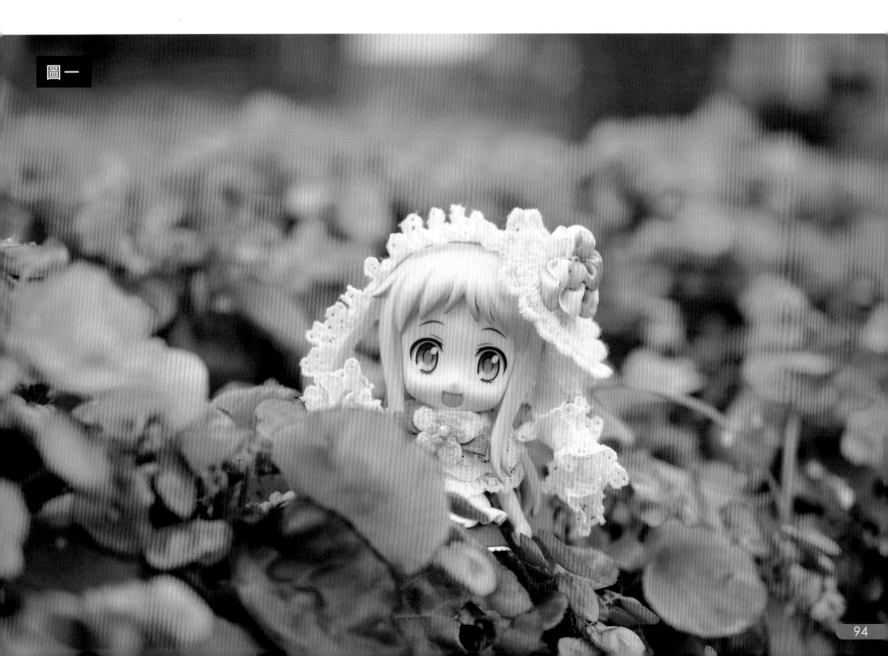

圖一

花間冒險（圖一）／ 夏季（圖二）

圖二

要如何讓對焦的主體周圍背景變得模糊，這個問題就算靠搜尋也只能找到公式，親自嘗試也時常得不到解析與答案，尤其是在拍攝黏土人這類小型的物體時更難發揮出散景這種效果。

散景一背景的模糊公式為 $b = f * ms * (D - s) / (N * D)$，我都簡化為「光圈越大並且對焦物體離鏡頭越近，則其他地方越遠就會越模糊」，接下來用例子做解說。

單眼相機有各式各樣的鏡頭，有的叫變焦鏡、有的叫餅乾鏡、還有廣角以及微距…等等，有些餅乾鏡它的光圈相當大，但是怎麼也拍不出附近很模糊的照片，那就是公式中的S（對焦目標與鏡頭的距離）出了問題。一般的鏡頭最近的對焦距離都要超過30公分，在近就無法對焦，距離越遠S的值就會越大，這也代表要減去的數字也就越大，這樣一來結果（模糊的大小）就會變小了。

許多超大光圈的餅乾鏡雖然光圈大得不像話，但是對焦距離若不降低，還是不好拍出很模糊的散景效果，我使用的鏡頭是微距40mm 最短對焦距離0.16cm，可以在非常近的距離下拍攝，並且不會過於干涉到鏡頭下的構圖。拍攝這張作品時的光圈是3.2，我並沒有開到最大也能有不錯的散景效果，只要將對焦距離降下一個檔次，其實就會與大多數的鏡頭來得有差別許多。

建議愛好散景作品但還無法拍出滿意作品的朋友，可以到各大相機旗艦店使用對焦距離較短的鏡頭試試看吧！親手的測試會比一大堆公式來得實際，畢竟好看的作品並不會有公式可以參考。

如果今天只有一台數位相機也想要拍攝散景作品該如何做呢？只要將對焦的主體與要模糊的背景拉開更大的距離即可，不過以一般拍攝的狀況似乎是辦不到的，所以在這裡教大家如何用後製也能達到這樣的效果！

首先需要Photoshop，以測試效果來說可以先開一張全黑的背景，接著我們選取筆刷並且在新增筆刷中找到預設的各類筆刷，裡面有一個筆刷叫做" Starburst 星形放射 50px"，選取筆刷後依照畫面尺寸稍微放大筆刷（只有50實在太小會看不出效果，至少劃出來時要看得出是一顆顆星星），然後在筆刷預設集中點選筆刷動態，將大小以及角度數值調到最高並且將控制關閉，再來是將散佈也打開，調製每顆星星不要都聚在一塊即可，將星星筆刷繪製在畫面上以後，調製的數值記得要與背景色不同），使用濾鏡中的模糊一鏡頭模糊，能夠調整的數值相當多（八角形較類似於圓形），想要的效果就能由星星的鏡頭模糊來決定了。

街頭藝人（圖三）

黏土人的固定問題一直都是很多人在問的，過去我是使用支架固定於地面，這樣就可以讓黏土人單腳穩定的站立，但是這樣會變得不好去處理支架，現在的話我改用鉛線#14 來當作黏土人的支架了，日本有人用迴紋針紐成U字型繞於裙底或腰間，雖然這樣支架也會有兩點在地面不過能夠適用的黏土人並不多。

鉛線在許多雜貨店等小店內都會販售，粗細也有別。我現在用的是鉛線#14，它的粗細雖然沒有很適合黏土人背部的小洞，但其實只要檢長一些並且在超過黏土人身高的地方開始扭轉成U字型貼於地面，這樣一來記能夠讓黏土人單腳站立於地面以外支架也只有一條較好做處裡。

用其他訂書針等小東西塞緊了，至於支架要多長？就感覺上支架只能有一個點立於地面，但其實只要檢長一些。

好處就是可以接於場景中的細縫以及鐵釘等地方，照片中左邊可以看到凸起來的鐵釘，這張在拍攝時我就是將底部的U字型延伸卡在釘子下，風再大都吹不見，利用場景的優勢達到更安穩的拍攝方式！

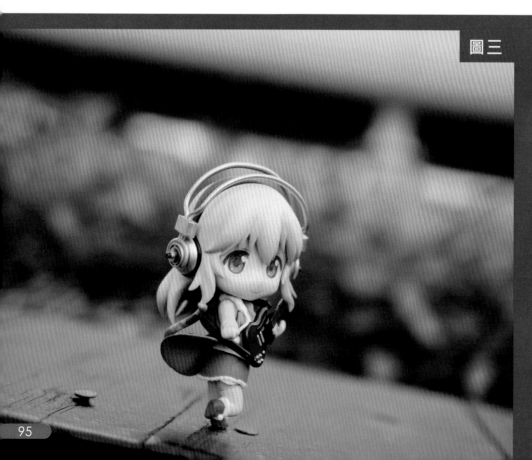

圖三

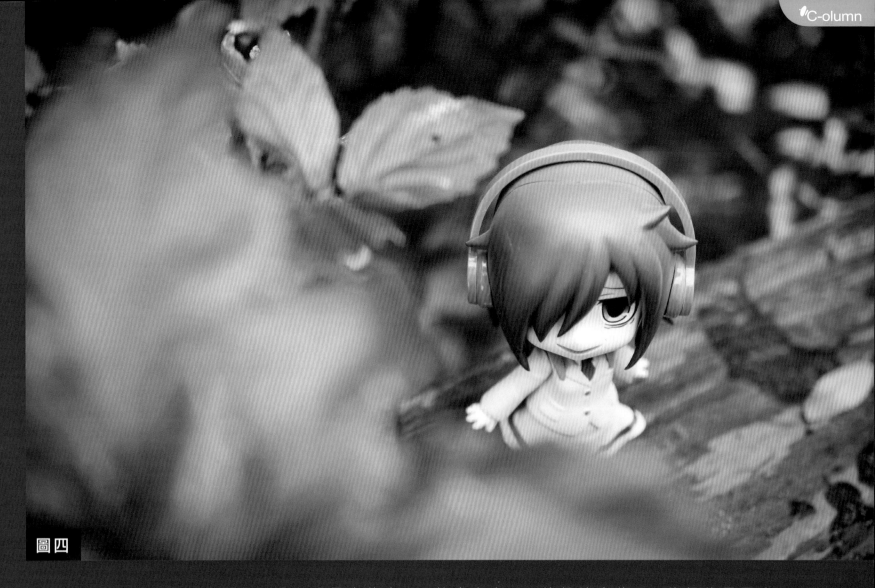

圖四

悲劇公主（圖四）／冰雪公主（圖五）

「要怎麼樣拍玩具卻不是在拍玩具？」黏土人或是人偶等任何人類形體都是可以把它當作一個人在拍攝，對應到黏土人也是一樣的。黏土人和人類也是大有所不同的，對應到黏土人同一個場合下就算是人像攝影也是一樣的，我們可以仔細觀察人像攝影時會去注重的重點，我認為有個重點相當的重要─「視線」，就是主角所注目的地方，以及眼神中透露出這張作品的重點。

就算是背對，就算是低頭看不到眼睛，也能夠清楚的表現主角的視線是朝向哪裡，我們也可以從漫畫中角色這點我會去對這點的重要性，這些漫畫的主要角色都會很注重眼神，就算不用心裡的想法的旁白文字，也能夠清楚地了解到漫畫中的角色現在的感受，這樣的感受會直接傳送給讀者，並且讓人投入在漫畫劇情之中。

漫畫的分鏡以及內容要誘導讀者的視線往下一個的方向看，其中誘導視線的方法就變得相當重要，當然也有利用背景及特效等來引誘視線不過那就不將動感拍攝出來，畫面中角色的視線能夠傳達的事情非常多，不只有傳達該人物的心境也能夠將作品的主題傳達給觀賞的人。

其實有的時候根本就不需要知道作品的主題，我讓它去玩耍、讓它去吃飯、讓它去聊天，這樣我們可以很快的將作品的主題傳達給觀賞者。如果不將動感拍攝出來，它還是個玩具，因此我們可以把它當作人來拍攝，在拍攝一個陌生人的時候我不了解她，但是我卻可以從她的眼神去了解，就像素描一樣，繪製一個不認識的人時，我們就可以從眼神中體會到對方是個甚麼樣的人，我們就可以用這樣的眼神來讓觀賞的人自己體會出答案。

黏土人的表情及視線是可以改變的，這並不是只換一張臉的意思，黏土人也有許多有趣的臉，像是XD一般的符號表情也是很多的，就算沒有繪製出眼睛，不過人們還是能夠去感受到那視線中所傳遞的感受，但如果沒有眼球的視線，我們可以利用這點將將一張照片的主題交給眼球的臉又該如何繪製出眼球的臉又該如何改變它的視線呢？

那就取決於攝影的角度與場景了，將黏土人原地旋轉一圈也能夠發現它的視線有在改變，視線傳達的感受會取決於看的人，出於自己的想法也會改變眼前的人的視線，我們可以利用這點將一張作品所得到的感受交給觀賞人，每個人看到一張作品所得到的感受都不同，不是挺有趣的嗎？

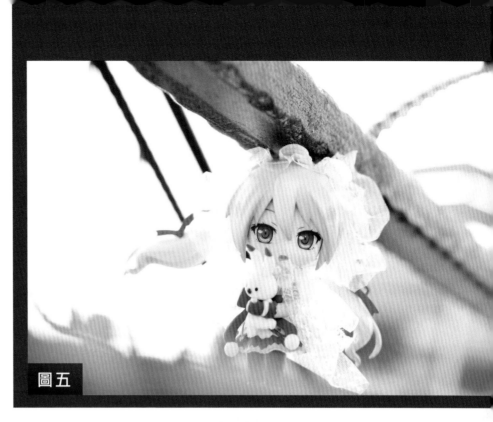

圖五

部長與社員 （圖六）

以黏土人這類小物而言，對焦之後往往會忽略其他人與物的控制，如果一直都是在大光圈的狀態下，那麼後方的人物就會過於模糊看不清，若又將光圈縮太小，那整張都會相當清晰四個人都會變成主角，甚至原先預想的主角就會變成配角了。

畫面中左至右分別是小鳩、肉、瑪麗亞、夜空。在這裡我將主角夜空設定為這張照片的主要角色，但是又是在最邊邊的位置，所以將光圈縮太小的話就辨別不出誰是主角了。

在做這樣的對焦操作時有兩種方法：

1. 從景觀窗中直接選定對焦物體，並半按快門在移至想要的畫面拍攝即可

2. 接著是從螢幕中像是數位相機一般去做對焦，當然也可以以半按快門的方式來決定目標並拍攝，但是經過測試之後尤其是小物會容易失敗。

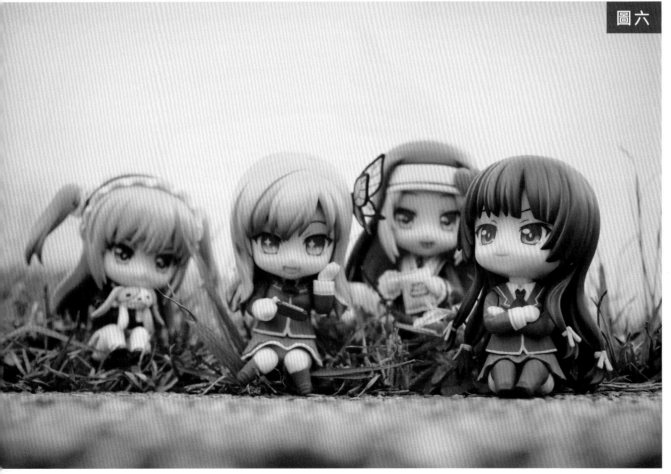

圖六

螢幕畫面的對焦方式開發至今並沒有很長的時間，雖然速度已經有所提升了，但它其實還是比不上景觀窗來得精確。

在這樣的對焦方式之下從螢幕中較難以檢查出錯誤。解決的辦法是先在電腦中讀取放大出來看就會發現失焦的問題。解決的辦法是先確定畫面位置在決定對焦點，直接用相機上的十字鍵或是螢幕觸控對焦等方式來決定對焦框，用這樣的辦法會比螢幕先半按對焦在移動來得準確。這樣的方法提供給用螢幕對焦時常模糊的朋友作參考，每一家的相機操作起來都不太一樣。

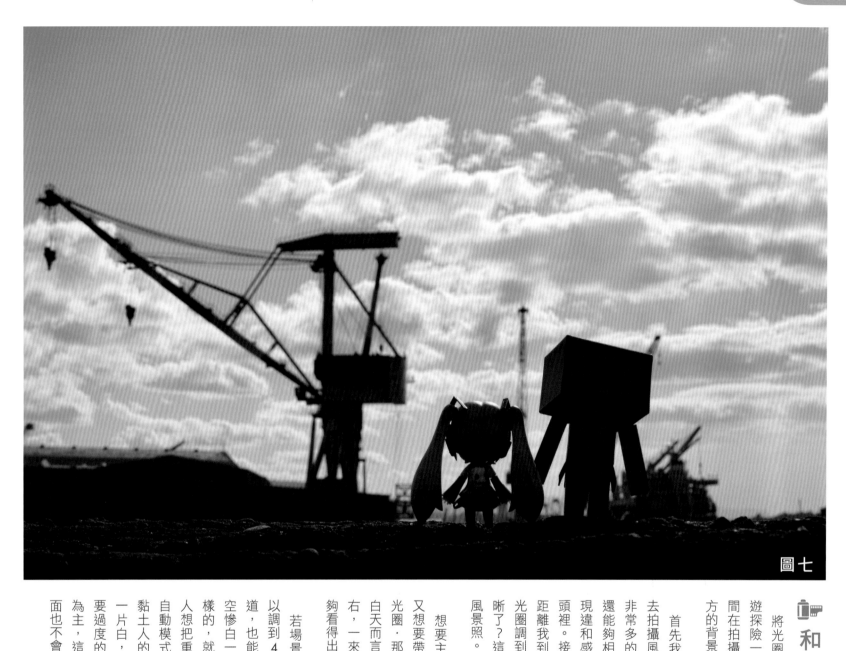

圖七

和平與建設（圖七）

將光圈縮小後搭配風景，很像黏土人去旅遊探險一般，這樣的作品很常，見但是同時在拍攝時常常跑出一個問題：：黏土人與遠方的背景實在很難做搭配。

首先我們在拍攝風景的時候會以人的視線去拍攝風景及場景，黏土人是比貓咪還要小非常多的存在，感覺拍攝野貓與風景的時候還能夠相當搭，但是轉為拍攝黏土人就會出現違和感了，風景怎麼塞也塞不到相機的鏡頭裡。接著的問題是光圈的調整，這麼遠的距離我到底要縮放到多少才合適呢？如果將光圈調到 20 以上那不就整張作品都非常清晰了？這樣主角就不會是黏土人而是單純的風景照。

想要主角黏土人這類小物在清晰的狀態下又想要帶入風景的重要性，優先調整的就是光圈．那到底要調成甚麼樣才會適合？若以白天而言像這張的風景我會將光圈調到 10 左右，一來我可以讓主角清晰，二來背景還能夠看得出是甚麼樣的物件。

若場景改為夜景那就會有更多種玩法，可以調到 4 左右讓一條普通的街道變為星光大道，也能縮小將燈光拍成星星一般燦爛。天空慘白一片與天氣晴朗給人的感覺是很不一樣的，就以晴天白雲來說這樣的天空，會讓人想把重點放在天空的色彩，這時若直接用自動模式讓相機對焦至黏土人的話，將會以黏土人的明暗去做調整結果讓整片天空亮成一片白，這種時候就必須要調整曝光時間不要過度的曝光，並以背景天空的色彩清晰度為主，這樣一來就算對焦的物體在黏土人上面也不會讓天空過曝了。

AUTHOR | Wayne

閃耀陽光光橋（圖八）

拍攝夜景時對焦的穩定度相當重要，尤其是在拍攝小物的時候。相機本身就比黏土人還要高了，不少人知道拍夜景需要支架，而為何需要支架呢？因為曝光時間較長的關係，白天在外頭拍攝基本上都會在1/200秒，這樣幾乎根本不怕晃動到相機，要讓畫面因為相機晃動而模糊必須要在1/200秒內晃動到畫面，更不用說是大晴天了，像是前面拍攝工廠及天空那一張的曝光時間是1/2000秒，這樣晃動相機讓畫面模糊就更難了。

拍攝夜景時的曝光時間一般來說到底是多少呢？如果單拍攝街道拍攝燈飾美麗的橋樑，將光圈縮小並架起腳架設定個20秒不要去動它，就可以拍出像星空一般的街道了，若今天是拍攝人像，那就會非常需要補光的道具，人像能不能夠這樣放個20秒呢？第一種情況是那個人完全不動並且頭髮不亂飄的定住20秒，第二種是先拍背景在拍人像最後用合成，人因為要考慮到主角是動態的生物所以沒辦法用一張就拍攝常曝光的夜景，所以我們可以觀察到許多夜景攝影作品的街燈都是炸開來像像花一般，而人像的夜景作品就是人很明亮但是周遭的燈光就沒有那麼耀眼了。

黏土人不會動，在拍攝夜景時佔了非常大的優勢，可以做到人像夜景所做不到的長曝光效果，甚至在光照不到的地方也能輕鬆地補光，但是又會陷入光圈的問題。如果要將背景拍攝得很模糊，想將光芒拍攝成散景一般一顆顆模糊的球，首先將光圈放大後就會發現相當容易過曝，補光的機器建議是用恆定光，這樣會好操控許多，最後利用一些天氣的因素像是下雨等等，又可以拍出更多有趣的照片。

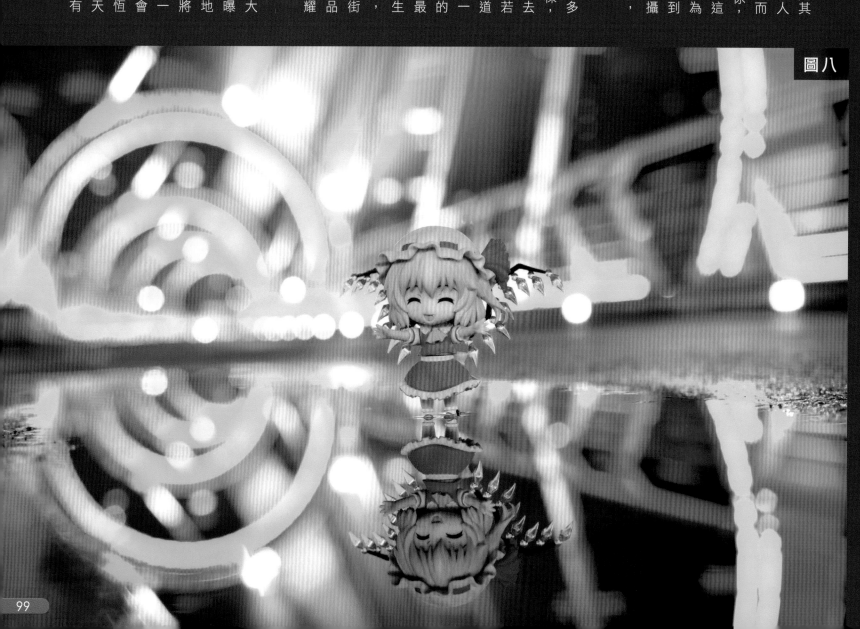

圖八

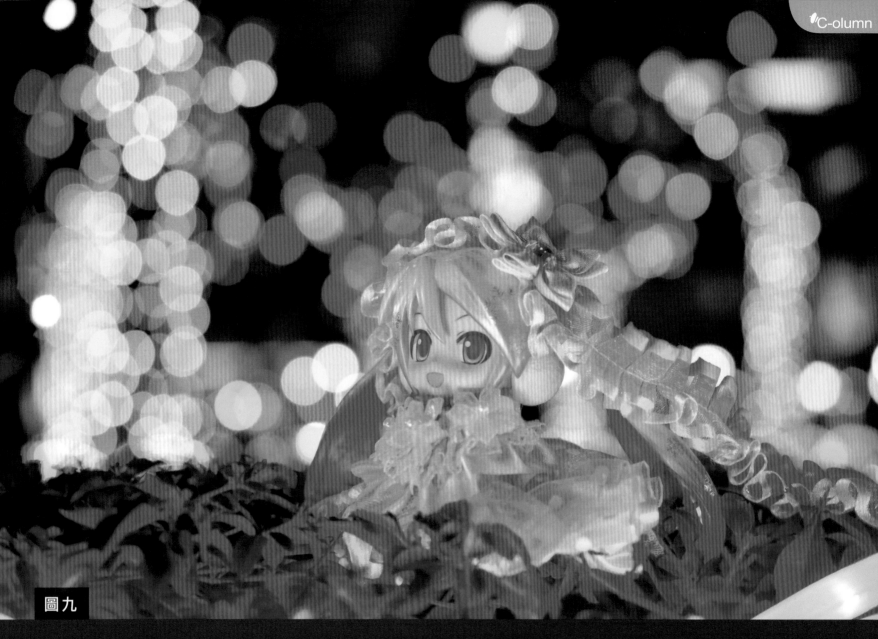

圖九

繁華聖誕夜（圖九）

我一拿到為巨大光圈的鏡頭後立刻就跑去拍了這樣的作品，後面的燈光其實只是聖誕節時掛在路邊修飾過的小樹叢上的小燈而已，拍攝這張時因為沒有準備腳架所以曝光時間並不長。

這樣暗的地方沒有腳架，並且需要手拿直接拍攝的機會是有的，目前見過最多需要這樣的狀況是在拍婚攝的場合，許多婚禮場內新郎新娘登場時甚至是關著燈的，這時候只依靠閃燈以及補光機真的夠嗎？人是會不斷的向前走，根本沒有辦法將曝光時間拉長！這個時候就要調整ISO值了，曝光的三個要素來自於快門的時間以及光圈的大小還有ISO值。

ISO指的是感光元件對光的敏感度，ISO越高就越亮，但是雜訊也就會越多，ISO越低亮度就越一般雜訊也會越少，為什麼越高的時候會產生雜訊呢？相機拍攝出影像時是由一個Pixel點一個Pixel點拼成一張畫面，因為亮光是擴散開來的關係，這樣顆粒間的差距就會變得相當明顯看起來就像雜訊一般，婚禮的場合一直持續在高ISO且高速的快門下，不就會產生非常多雜訊了嗎？這就取決於相機的感光元件的大小以及雜訊的處理了，這也是為什麼全片幅的單眼相機價格較高以及更高階單眼相機的優勢所在，能夠在暗處將ISO調高拍攝卻又不會產生讓人不舒服的雜訊就是婚禮攝影所必備的相機了，這也是專業相機與一般相機我認為最大的差異所在。

白紗（圖十）

用自製的服裝來做出夢幻的氣氛吧！

黏土人的手製服裝製作方法有很多，在一些手工藝店或是直接是緞帶行裡就會有販售適合黏土人大小的緞帶了，最快的方式就是找到適合黏土人高度的緞帶直接剪一圈並且黏起來，一件衣服的雛型就完成了。可以參考現實以及動漫角色的服裝設計方法，先決定一件穿在裡面的普通服裝（制服、連身裙、睡衣等）然後再套一件較有特色的服裝上去（披風、大風衣、背心等等）一件稍微有點特色的服裝就完成了，黏土人的服裝製作也能夠效法運用喔。

我所使用的鏡頭是微距 40mm 最大光圈為 2.8 最近拍攝距離為 0.16cm，我利用鏡頭的特性可以很容易就做出散景，黏土人在戶外拍攝的時候，若單純只是想要把黏土人拍的漂漂亮亮，又想要有在戶外的感覺的話，不妨以黏土人大小的物件開始選起。矮矮的小草對黏土人來説就已經相當高了，而一般對於人所適合的物件場景以樹木而言，許多人像攝影都會發現主角靠在樹上拉著樹枝或是拿雨傘去玩樹木等等，可以試著將這樣的想法套用到黏土人身上，較高的草就是黏土人的一棵樹，而草叢就是樹林，就以我拍攝的這張為例我是在陽明山的水杉木林拍攝，我將原本讓人拍攝出森林氣氛的水杉木林作為背景樹林，而地上的草看起來才是我主要的目標，這樣一來我拍攝出了森林間的氣氛也運用到了水杉木林，若只有單純的大草原的話就會少了那在森林間的感覺，畢竟草是綠色不是木頭。

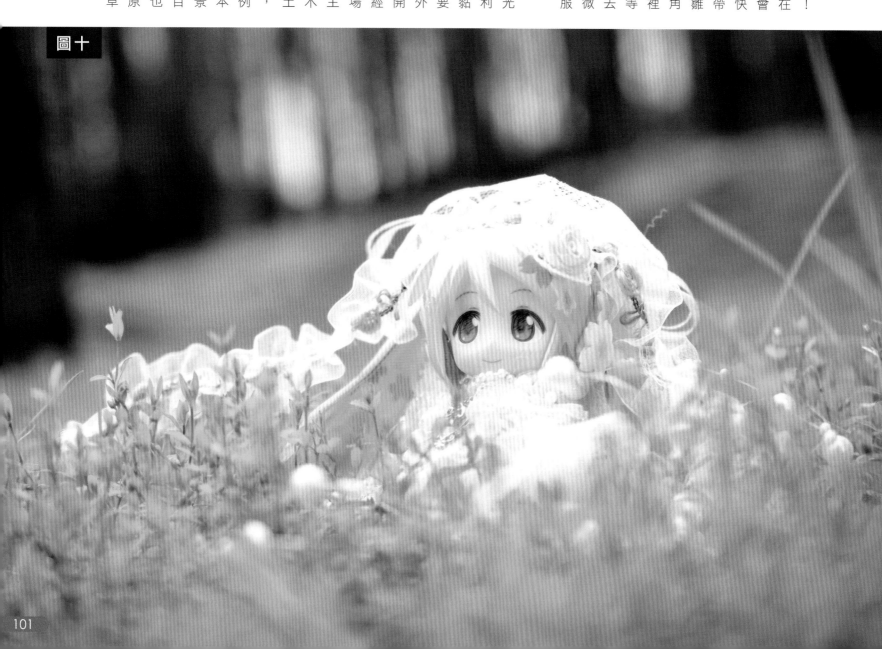

圖十

Cmaz!!
x
塔客文創交流協會

ACG 社團工作坊

上一期我們專訪了四位來自「塔客文創交流協會」的輕小說家＆繪師，這一次我們更榮幸能夠邀請到「塔客文創交流協會」歸宅本部的召集人—狐面，不但要分享關於ACG界的各類型講座與諮詢服務，更要讓大家了解到全新的交流活動—ACG 社團工作坊，希望有助於整個同人圈的發展以及展望。

C：今天訪問到的是「塔客文創交流協會」歸宅本部的社長，狐面。第一個想請社長和讀者們分享的是關於這個協會的經營理念和方向。

狐：塔客協會在 2011 四月開始籌備，當時成員數量約 10 個人，直到 2012 立案創立，包括外部協力者成長到 30 人，在 2014 年快速成長，直到已經增加到近 100 人。大多的成員是從巴哈找來有創作熱情的創作者，也有 ACG 的樂團，Coser，模型師。

而歸宅本部算是塔客文創交流協會的一個分支，這個協會經營項目很多，而歸宅本部就有點像是負責創作的部門，未來也將會增加經營實體造型、Cosplay、模型造型…等等的部門。

塔客的老成員雖然已經過了創作的時代，但致力於合作，交流，鼓勵，教導，貢獻人脈，希望能產出很棒的創作品。這感覺有點像是一個互助會，新成員熱衷於創作，藉由塔客的指導方向、經驗分享、交換意見的過程中，有時代交接，傳承。

我們希望創作圈的環境是健全且完整的，畢竟現在資訊爆炸，如何選擇正確的資訊，並且能夠每一個面向都有接觸到，都是我們面對的課題。

C：塔客文創交流協會經常提供日本動漫新聞給 Cmaz!! 的 Facebook 做使用，想請問這些資訊是怎樣蒐集而來的呢？

狐：我們有專門負責日本新聞網站篩選介紹發表的人，就我自己的 Plurk 河道上也有很多這方面的訊息，雖然未來很想做一套新聞轉播站，但完整度以及即時性需要再經過訓練，未來的關鍵字「宅經濟」，甚至到海內外有 ACG 的異業結合，希望有一天可以跟海外的資訊做整合。

塔客文創交流協會在去年舉辦的 ▶
「3D 印表技術與概念講座」。

探索六門世界 Monster Collection 之旅 - 討論 Monster Collection 卡片遊戲教學與試玩，甚至是世界觀＆歷史介紹。

▲ 配合當時的熱門話題，邀請業界名人針對 3D 列印進行一系列的指導與示範。

C…就小編所知，塔客文創交流協會非常致力於舉辦活動或專業的講座，也請社長介紹一下這些活動或講座的內容與理念。

狐…我們每個月都會固定舉辦一次講座，內容非常多元，但大多以ACG創作為主軸，比方之前曾經舉辦過「探索六門世界Monster Collection之旅」，內容就是在討論Monster Collection卡片遊戲教學與試玩，甚至是世界觀＆歷史介紹；還有「TRACE ON! 哆啦A夢沒告訴你的事三」討論3D印表機技術與概念；「培育理想的偶像，從訓練發展角度談AKB」則是討論人員訓練發展講座。

C…那麼這次的主題「ACG社團工作坊」，希望狐面能夠分享一下活動宗旨與目的給讀者了解！

狐…「ACG社團工作坊」的活動宗旨與目的是因為現今同人產業發展迅速，無論是一般媒體的報導推廣，或是政府推廣文創產業，對於ACG產業都是很好的廣告，也讓學生趨之若鶩的想進入產業，一般民眾想更深入了解產業發展。

為了增進了解與推廣產業，我們希望能夠「建立實務經驗交流及人才媒合平台」與「輔導訓練國民文創、鑑賞、策展、行銷企劃、活動執行等能力，厚實文創產業人才」，本會辦理塔客專業諮詢服務，希望從中能增進民眾了解產業，並提供人才之間的交流與經驗分享。

目前規劃是於每月選定一主題，於每月第三個週三進行活動，活動類型為一對一諮詢、一對多討論、專業課程分享與實務教學，希望能讓參加者更了解產業，並提供舞台供專業人士交流分享。

今年目標和其他學校或社團合作，開放一個諮詢教室，去年偶動漫社經營的方針，邀請動漫社指導老師做經驗分享，例如關於配音員的廣播故事。

簡單來說，例如社團A想了解COS的方向，塔客就邀請相關的老師或經驗者分享；而社團B想要培訓下一期的幹部，塔客就邀請相關老師幹部訓練，溝通的橋樑。

但不會幫他們把問題解決，會告知他們知識或訊息，實踐方面還是要靠各社團自己的資源。

C…最後就請狐面來給讀者一些關於ACG領域創作的理念與方向吧！

狐…我們真心希望ACG領域能夠正向的發展，也期許融入現實社會，不希望動漫圈變成一個負面心情的集散地。創作本身是快樂的，希望能夠改善文創圈，並強調將裡想實踐。值得慶幸的是，願意聽的朋友都很願意幫忙，塔客協會希望未來能夠幫助整個環境。

不一定每次的講座主題都輕鬆愉快，也有值得入探討的話題，讓每位參加者思考更深層的含意。

「培育理想的偶像，從訓練發展角度談AKB」講座，主題是討論人員訓練發展講座。

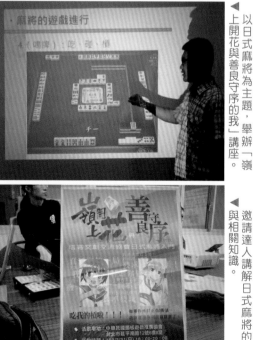

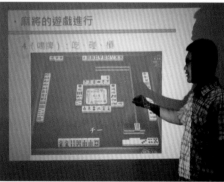

以日式麻將為主題，舉辦「嶺上開花與善良守序的我」講座。

座談會的參加者多為各校社團幹部，除了可以吸收知識外，還可以相互討論交流。

邀請達人講解日式麻將的規則與相關知識。

多樣化的主題的講座內容，可以吸引到不同族群參加，借此達到教學相長的效果。

Cmaz 讀者回函

臺灣同人極限誌

我是回函

本期您最喜愛的單元
（繪師or作品）依序為

❶ _____
❷ _____
❸ _____

您最想推薦讓Cmaz
報導的（繪師or活動）為

您對本期Cmaz的
感想或建議為

基本資料

姓名：　　　　　　　　　電話：

生日：　　/　　/　　　　地址：□□□

性別：□男 □女　　　　　E-mail：

如有任何疑問請至Facebook 粉絲團 http://www.facebook.com/wizcmaz ƒ 留言
亦可寄e-mail: wizcmaz@gmail.com ，我們會給予您所需要的協助，謝謝您的參與！

郵票，記得要貼！

寄發
（建議使用限時掛號）

於邊緣黏貼或釘一下

請沿實線對摺　　　　　　　　　　　　　　　　　　請沿實線對摺

郵票黏貼處

Cmaz!! 臺灣同人極限誌 期刊訂閱單

訂購人基本資料

姓　名		性　別	□男 □女
出生年月	年　　月　　日		
聯絡電話		手　機	
收件地址	□□□ （請務必填寫郵遞區號）		
學　歷：	□國中以下　□高中職　□大學/大專　□研究所以上		
職　業：	□學　生　□資訊業　□金融業　□服務業 □傳播業　□製造業　□貿易業　□自營商 □自由業　□軍公教		

訂購資訊

● **訂購商品**

◎ Cmaz!!臺灣同人極限誌
　□ 一年4期
　□ 兩年8期
　□ 購買過刊：期數＿＿＿＿＿＿＿＿

● **郵寄方式**

　□ 國內掛號　□ 國外航空

● **總金額**　　NT.＿＿＿＿＿＿＿＿

注意事項

● 本刊為三個月一期，發行月份為2、5、8、11月1日，訂閱用戶刊物為發行日寄出，若10日內未收到當期刊物，請聯繫本公司進行補書。

● 海外訂戶以無掛號方式郵寄，航空郵件需7~14天，由於郵寄成本過高，恕無法補書，請確認寄送地址無慮。

● 為保護個人資料安全，請務必將訂書單放入信封寄回。

威智創意行銷有限公司
郵政信箱：106台北郵局第57-115號信箱
電話：(02)7718-5178　傳真：2735-7387

書　　　名：Cmaz!!臺灣同人極限誌 Vol.18
出版日期：2014年5月1日
出版刷數：初版一刷
出版印刷：威智創意行銷有限公司
發 行 人：陳逸民
編　　輯：董　剛、鄭元皓
美術編輯：李善傑、黃文信
行銷業務：游駿森

作　　者：Cmaz!! 臺灣同人極限誌編輯部
發行公司：威智創意行銷有限公司
總 經 銷：紅螞蟻圖書

電　　　話：02-7718-5178
傳　　　真：02-2735-7387
郵政信箱：106台北郵局第57-115號信箱
劃撥帳號：50147488
E - M A I L：wizcmaz@gmail.com
Facebook：www.facebook.com/wizcmaz
P l u r k：www.plurk.com/wizcmaz

建議售價：新台幣250元

98.04-4.3-04

郵 政 劃 撥 儲 金 存 款 單

帳號　5 0 1 4 7 4 8 8

收件人：
生日：西元　　　年　　　月
收件地址：
聯絡電話：
E-MAIL：
統一發票開立方式：□二聯式　□三聯式

金額（新台幣）（小寫）

戶名　威智創意行銷有限公司
寄款人　□他人存款　□本戶存款

通訊欄（限與本次存款有關事項）

統一編號
發票抬頭

備　考

⊙寄款人請注意背面說明
⊙本收據由電腦印錄請勿填寫
郵政劃撥儲金存款收據